唐寅

绘画名品

中国绘画名品 79

上海书画出版社

《中国绘画名品》编委会

主编

　王立翔

编委（按姓氏笔画排序）

　王彬　王剑

　田松青　朱莘莘

　孙晖　苏醒

　陈家红　黄坤峰

　雍琦

本册撰文

　彭卿　谢旭

本册图文审定

　田松青

前言

中华文化绵延数千年，早已成为整个人类文明的重要组成部分。绘画是其中重要一支，更因其有着独特的表现系统而辉煌于世界艺术之林。在经历了人类早期的童蒙时代之后，中国绘画便沿着自己的基因，开始了自身的发育成长。她找到了自己最佳的表现手段（笔墨丹青）和形式载体（缣帛绢纸），深深植根于博大精深的中华思想文化土壤，在激流勇进的中华文明进程中，不可遏制地伸展自己的躯干，绽放着自己的花蕊，历经迹简意淡、细密精致、焕然求备等各个发展时期，结出了累累硕果。其间名家无数，大师辈出，人物、山水、花鸟形成中国画特有的类别，在各个历史阶段各臻其美，竞相争艳，最终为世人创造了无数穷极造化、万象必尽的艺术珍品。

中国绘画之所以能矫然特出，与其自有的一套技术语言、审美系统和艺术观念密不可分。水墨、重彩、浅绛、工笔、写意、白描等样式，为中国绘画呈现出奇幻多姿、备极生动的大千世界；创制意境、形神兼备、气韵生动的品赏标尺，则为中国绘画提供了一套自然旷达和崇尚体悟的审美参照；迁想妙得、穷理尽性、澄怀味象、融化物我诸艺术观念，则是儒释道思想融合在画中的精神所托。而笔墨则成为中国绘画状物、传情、通神的核心表征，成为有意味的形式，集中体现了中国人对自然、社会及与之相关联的政治、哲学、宗教、道德、文艺等方面的认识。由于士大夫很早参与绘事及其评品鉴藏，使得中国画在其『青春期』即具有了与中国文化相辅相成的成熟的理论思想，文人对绘画品格的要求和创作怡情畅神之标榜，都对后人产生了重要影响，进而导致了『文人画』的出现。

因此，中国绘画其自身不仅具有高超的艺术价值，同时也蕴含着深厚的思想内涵和丰富的历史文化信息。由此，其历经坎坷遗存至今的作品，显得愈加珍贵，理应在创造当今新文化的过程中得到珍视和借鉴。上海书画出版社曾费时五年出齐了《中国碑帖名品》丛帖百种，获得读者极大欢迎。为了让读者完整观照同体渊源的中国书画艺术，我们决心以相同规模，出版《中国绘画名品》，以呈现中国绘画（主要是魏晋以降卷轴画）的辉煌成就。我们将以历代名家名作为对象，在汇聚本社资源和经验基础上，以艺术史的研究视野，引入多学科成果，以全新的方式赏读名作，解析技法，探寻历史文化信息，体悟画家创作情怀，追踪画作命运，引领读者由宏观探向微观，进入到这些名作的生命历程中。

我们将充分利用现代电脑编辑和印刷技术，发挥纸质图书自如展读欣赏的优势，对照原作精心校核色彩，力求印品几同真迹；同时以首尾完整、高清图像、局部放大、细节展示等方式，全信息展现画作的神采。希望我们的尝试，有益于读者临摹与欣赏，更容易地获得学习的门径。

有学者认为，中华民族更善于纵情直观的形象思维，尤其是绘画，似乎用其瑰丽的成就证明了这一点。我们希望历代文学艺术，披图可见。千载寂寥，通过精心的编撰、系统的出版工作，能为继承和弘扬祖国的绘画艺术，起到绵薄的推进作用，以无愧祖宗留给我们的伟大遗产。

王立翔

二〇一七年七月盛夏

导言

明代前期，官方有意扶持宫廷绘画和浙派绘画，产生了许多优秀的山水画家，如郭纯、卓迪、谢环、李在、吴伟、王谔、蒋嵩、蓝瑛等，以及被称为『本朝画流第一』却受到排挤的戴进。这些画家大都受到南宋院体画的影响，也被宫廷画院提倡。到了明中叶，工商业和城市经济持续发展，尤以江南地区最为富庶，而江南地区又以苏州一带最为繁华，文化最为兴盛，产生了王履、周臣等画家。著名的『吴门画派』也诞生于此。

吴门画派是明中叶吴门地区（今苏州）崛起的一支绘画流派，代表画家有周臣、沈周、文徵明、唐寅、仇英、张宏等。画史将沈、文、唐、仇并称为『吴门四家』。明中叶，唐寅和仇英师承苏州地区的职业画师周臣。士绅子弟沈周师承同郡画家杜琼，后授业文徵明、唐寅。他们都生活在吴门一带，故称『吴门画派』。与院体和浙派依赖宫廷赞助不同，吴门画家主要以苏州地区的私人艺术赞助为主，并形成了鼎盛的艺术市场。他们在绘画上继承了宋元以来的绘画传统，形成了各自的绘画风格，取代了院体和浙派在画坛的主体地位。在四家当中，沈周和文徵明更倾向于文人画，而唐寅和仇英均师承周臣，故都偏向于院体画。

唐寅（一四七〇—一五二四），字伯虎，子畏，号六如居士，南直隶苏州府吴县（今江苏苏州）人，祖籍凉州晋昌郡（今甘肃瓜州）。

其父唐广德在吴县一带经营一家酒肆。唐寅幼时生活于市井声色之中，自小聪慧过人。十四岁结识文徵明，十五岁以第一名补苏州府学附生，以及被称为十八岁与妻子徐氏结婚，并育有一子。但在他二十四岁时，生活受到重大变故，其父母、妻儿、妹妹相继离世。后在好友祝允明的劝说下，专心科考，又娶妻何氏。二十八岁，中应天府乡试第一，此时他与文徵明产生嫌隙，两人逐渐疏远。但一年后，唐寅因受『徐经科场案』的牵连而下狱，结识官妓沈九娘并成何氏改嫁。出狱后，唐寅靠卖画为生，纵情酒色，四十三岁时，他与文徵明捐婚，育有一女。四十岁时，沈九娘因病去世。弃前嫌，又应宁王之聘，后察觉宁王的造反意图，便装疯卖傻，后得以放还。晚年皈依佛教，号六如居士，五十三岁时病逝。

与仇英不同的是，唐寅作为『南京解元』，其士人身份使得唐寅的院体画融合了很多文人趣味，包括历史典故的运用、题诗的文学表达，以及后期写意风格的呈现。唐寅的山水画大致分为三个时期：第一个时期，属于文人画风格，如《贞寿堂图》；第二个时期，唐寅在经受科场案打击之后，师从周臣，以卖画为生，属于院体画风，如《溪山渔隐图》；第三个时期，唐寅在写信与文徵明和解，又从宁王那里逃脱之后，逐渐舍弃了院体画风，发展出了带有文人画意味的个人风格，例如《落霞孤鹜图》。本册选取的《事茗图》《王蜀宫妓图》等图为其山水画与人物画的代表作。

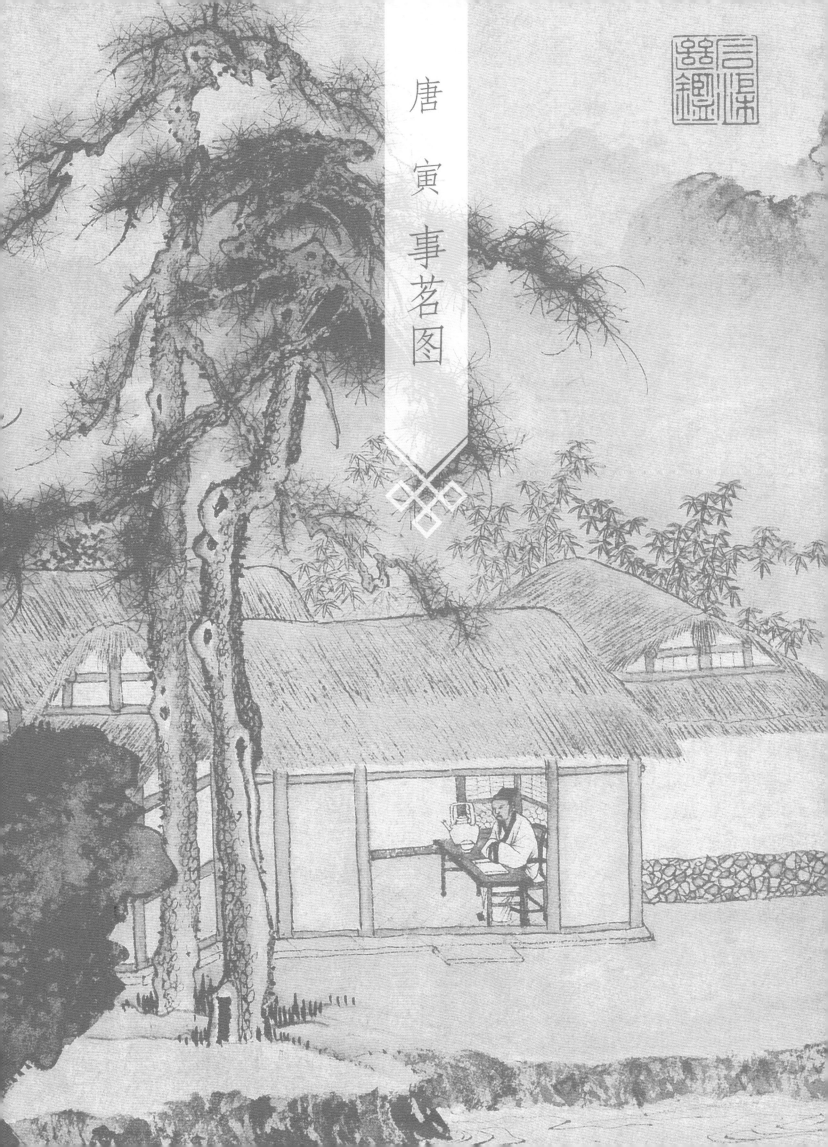

唐寅 事茗图

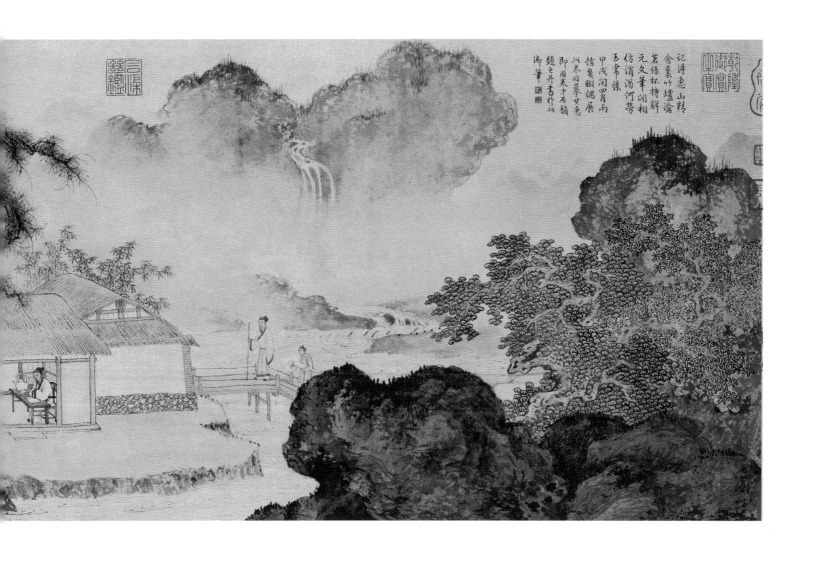

唐寅《事茗图》，纸本设色，纵三一·一厘米，横一〇五·八厘米，故宫博物院藏。此图近、中、远景分明，近景为两块重色巨石，中景为溪流、树木、房屋、木桥和人物，远景为高山与瀑布。其中，尤以近景的两块巨石最为醒目，石块深色的色调将观者的视线围了起来，堪称雄奇。中景的树木和远景的高山为灰色调，呈环形。中景的溪流、房屋、木桥和人物为浅色调，位于画面的中心和视觉引线的终点，刻画得尤为精细。有趣的是，末段近景的巨石并非直接结束在画面边缘，而是渐隐到画面之外，这在山水画中是较为少见的。远景的高山形态十分奇异，上大下小，给人以不稳定感。

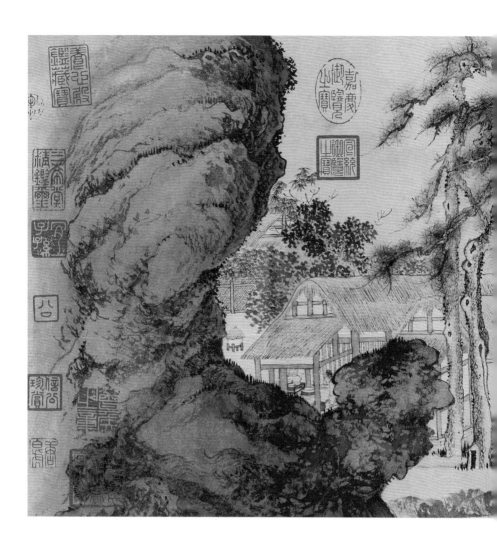

北宋 郭熙 《早春图》（局部）

师法郭熙的松树

此图中的双松挺拔，树干采用双勾画法，四面出枝，枝干虬曲，树枝多呈蟹爪状。松针错落，用笔锋利，长短不一，根根分明，从中明显透露出唐寅师法郭熙笔法的痕迹。

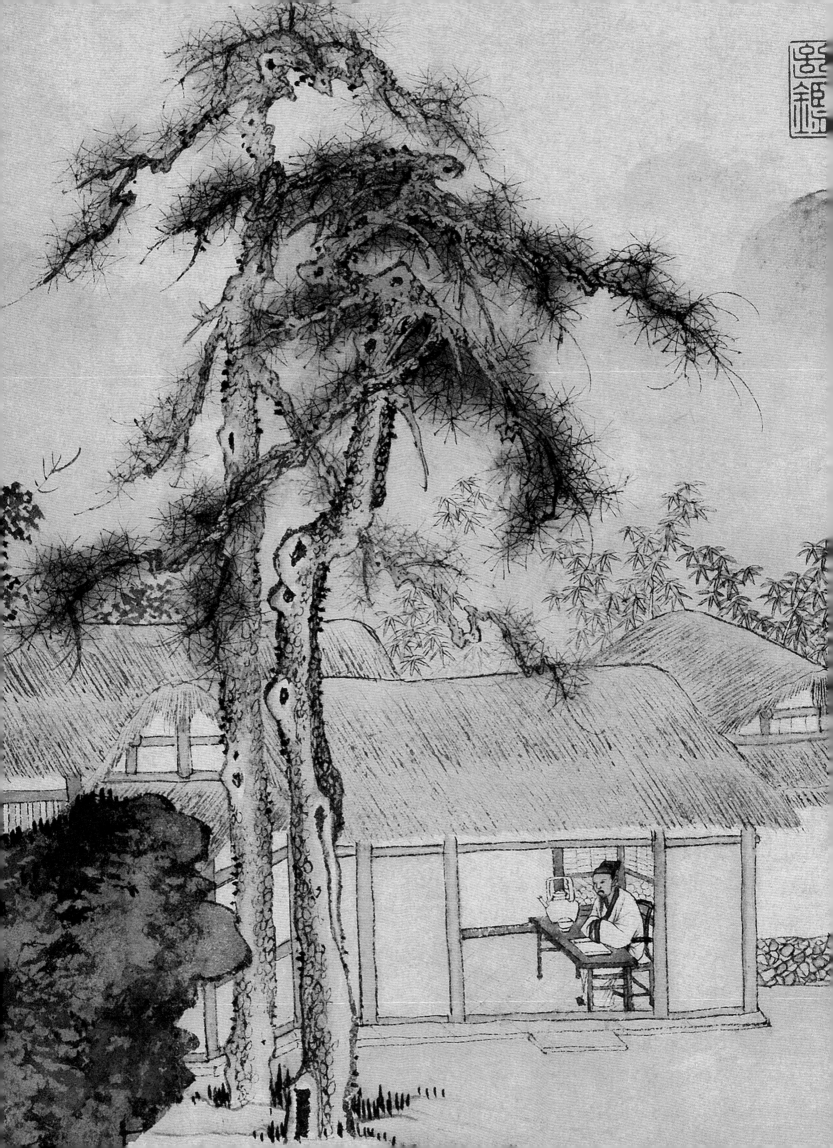

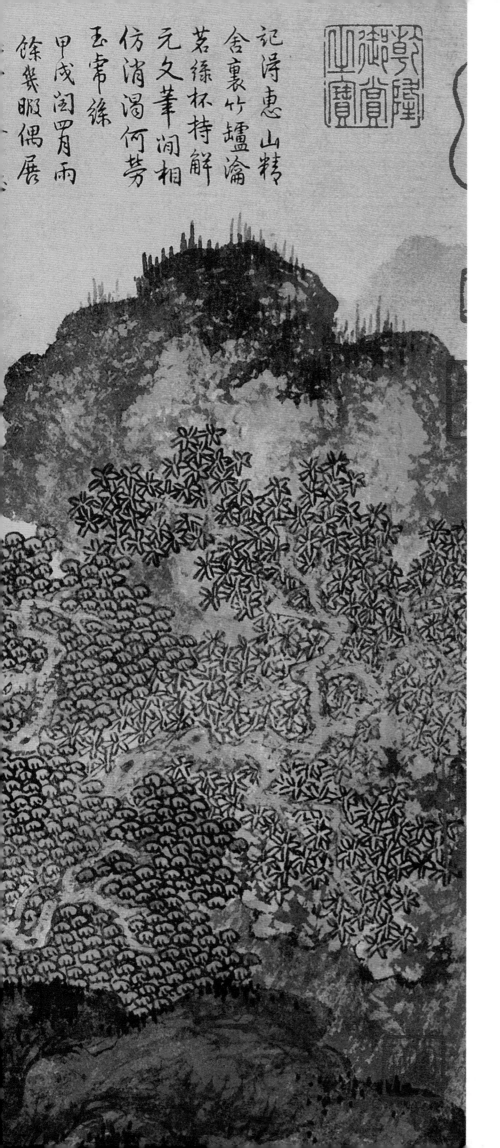

記得惠山精
舍裏竹罏瀹
茗緣杯持解
元文筆閫相
仿消渴何勞
玉帛緣
餘襲暇偶展
甲戌閏胃雨

山石畫法

此圖中山石皴筆向內卷曲，反復描摹，向中心環抱。運筆以弧線為主，有雲頭勾卷之勢，稱之為『卷雲皴』。這一皴法由北宋山水畫家郭熙所創。唐寅此圖師法了郭熙的典型畫法，山石紋理如雲霧一般。

雲氣與溪流

在遠景與中景之間，畫家使用了留白暈染處理，仿佛雲霧氤氳，讓人感覺到中景的溪流似乎是從遠山的瀑布上流下來的。

樹木畫法

中景的樹木刻畫得十分精細，使用了不同的形態、設色、描法和皴法，以區別不同的樹木，足見唐寅功力之深厚。

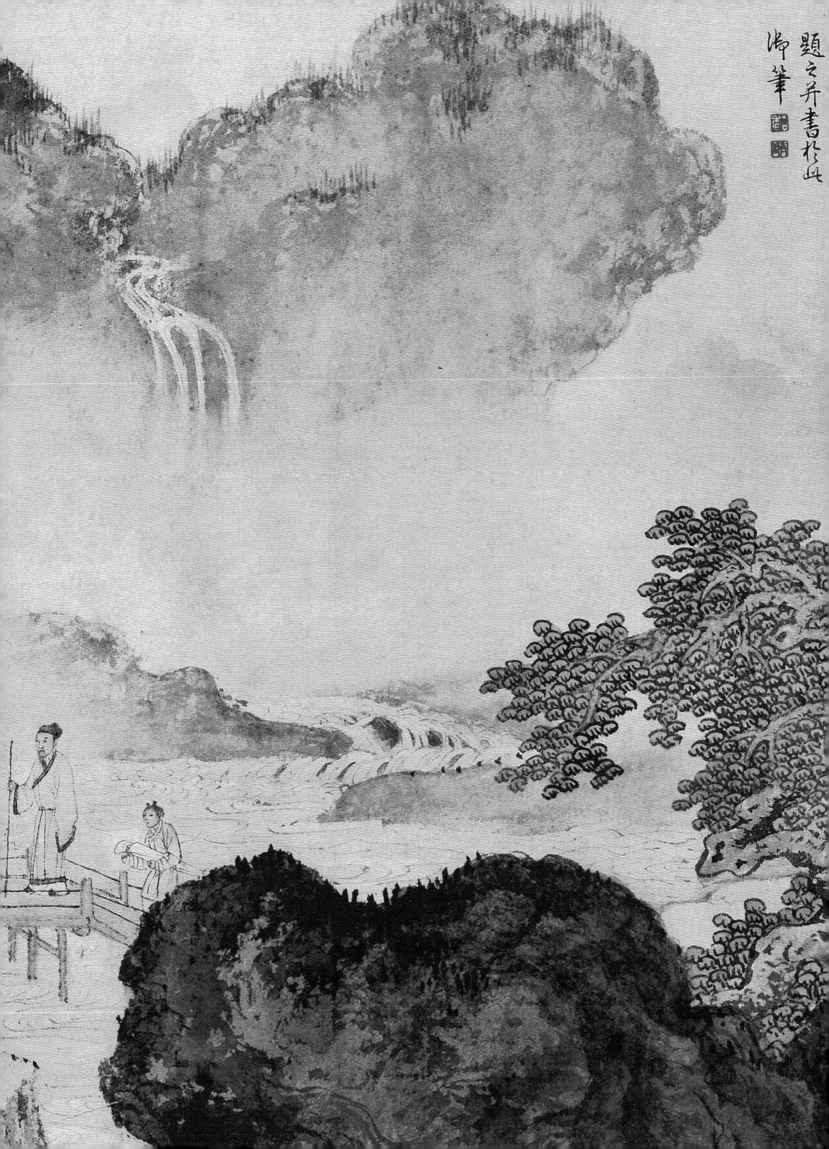

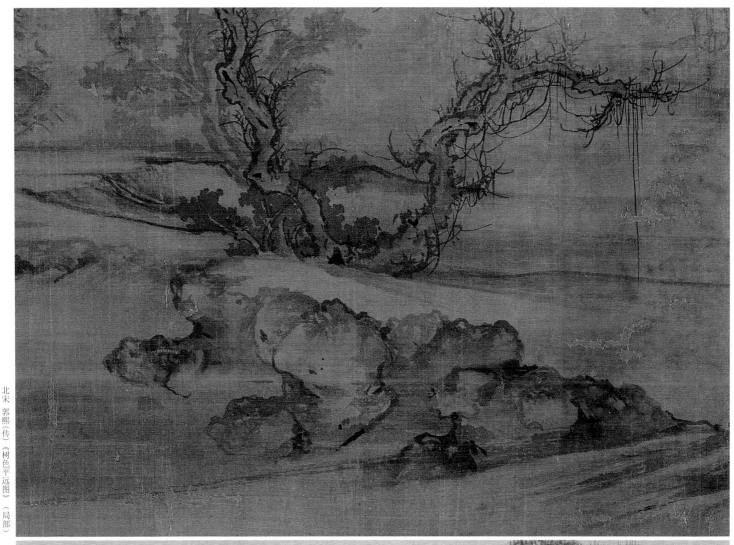

北宋 郭熙(传) 《树色平远图》(局部)

明 唐寅 《事茗图》(局部)

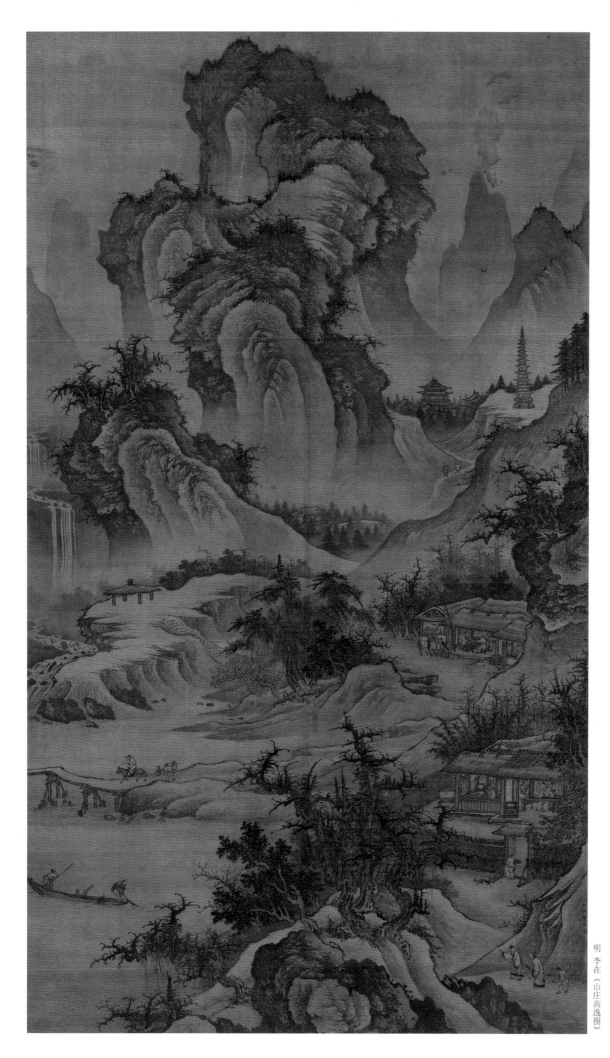

北宋时，由李成、郭熙开创的李郭画派盛行一时，影响了北宋与元代的诸多画家。事实上，这一画派的风格、画法在明代画家笔下仍有延续。除了唐寅《事茗图》具有典型的李郭画派风格之外，明宣德时期的宫廷画院画家李在（字以政，莆田人）是一位专学李郭画派的杰出画家。他的山水在细润处有郭熙风范，如他的代表作《山庄高逸图》，无论是山石皴法、树木造型，还是佛塔建筑的画法，均取法高古，全图结构亦颇具高远和深远之意境，此图曾一度被认为是郭熙作品。

明　李在《山庄高逸图》

图中位于视觉中心的溪流、房屋、木桥和人物构成了一个情境：房屋为木架构，石泥墙、茅草顶，铺有方形地砖，房内有一桌一椅，桌上摆着一个茶碗、一把提水壶和一卷摊开的纸。屋内的士人中年模样，蓄须戴冠着素服，正坐在椅子上挽起胳膊，将手藏在宽大的袖子里，并将胳膊靠在桌子上，似乎在沉思或等待着什么。不远处木桥上有两人向这里走来，其中一人也是中年模样，他挂着拐杖，后面的书僮着青衣，抱着一把古琴，紧随士人之后。这两位士人应是今日有约定，在茅屋中品茗论道。位于画面的左侧，另有一仆人正在烧火，应该是在为今日的聚会做准备。

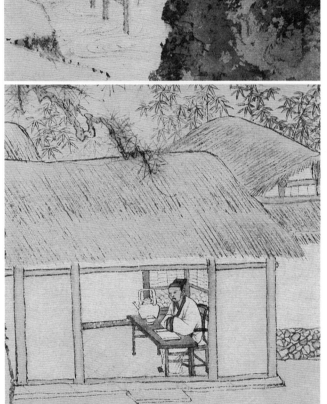

文史　源远流长的茶文化

我国饮茶品茗的历史十分悠久，学界普遍认为中国人饮茶的历史应不晚于两汉。魏晋时期已有煮茶和煎茶两种做茶方法，以煮茶最为流行，并在社会生活中以茶待客、以茶祭祀。唐代诞生了第一本与茶有关的著作——陆羽《茶经》，可以看作是中国品茗文化的正式形成。唐代，茶具开始独立出来，茶馆、茶宴和茶会也开始兴起，同时，还发明了两种新的做茶方法：泡茶和点茶。宋代撮泡法开始萌芽，最流行的做茶方法由点茶变为泡茶，茶馆也进入了兴盛时期。茶论、茶书开始变得多了起来。斗茶、分茶等品评和游戏也开始兴起，到了明中期，流行的茶艺方法依然是点茶变为泡茶。尤其是江南一带，品茗之风盛行，作为「吴门四家」之一的唐寅就极爱饮茶。而唐寅的亲家王宠，藏有品茗名器「茶鼎」，以至于唐寅称：「吴中善茗者，今其法皆出王子下。」唐寅《事茗图》即是为王宠的邻居，一位姓号「事茗」者所作。「事茗」二字一语双关，画面既是喝茶品茗的场景，又将「事」「茗」二字嵌入诗中，卷首并有文徵明题「事茗」二字，颇有雅趣。这种类型的画作被称为别号图，是明代吴门画派之间相互以别号作图的一种艺术现象，后广泛流行于明中后期各阶层之间。

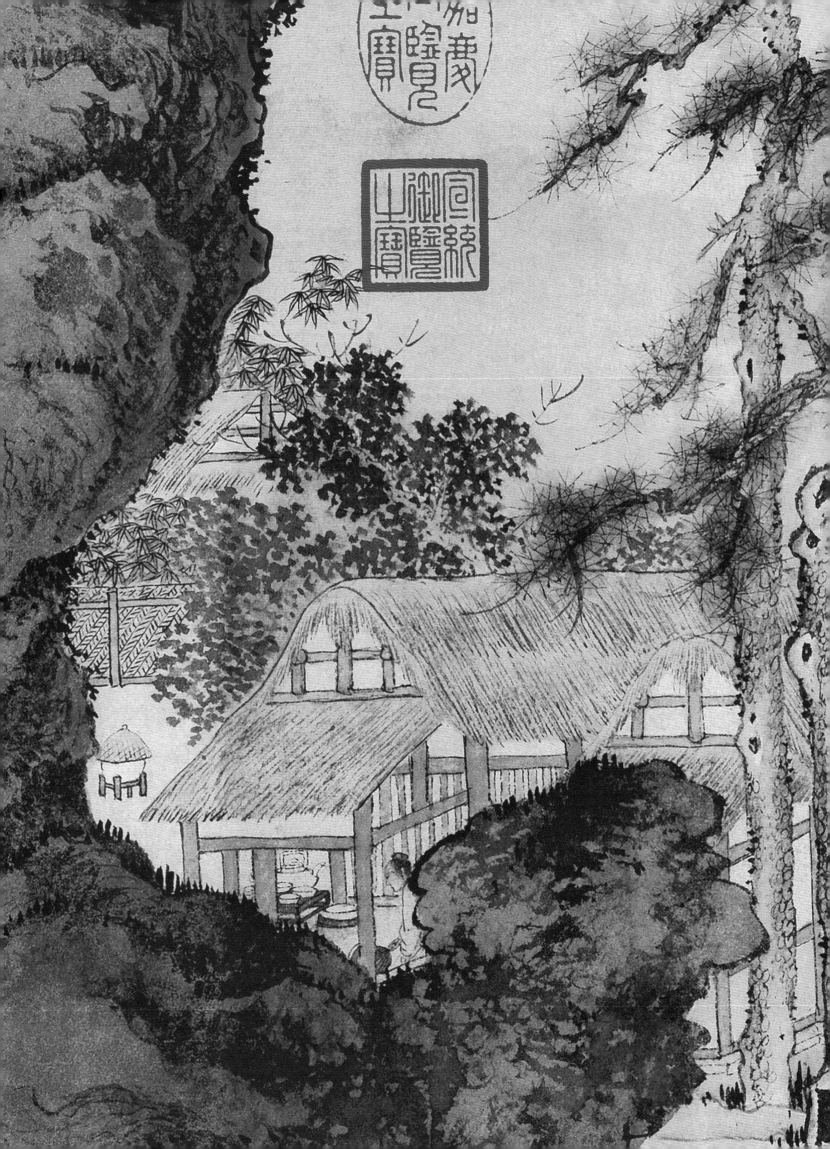

文徵明题引首

此卷卷首有文徵明题『事茗』二字，款『徵明』，钤『文徵明印』白文方印。文徵明生于成化六年（一四七〇），与唐寅同岁，两人少时便已相识。文徵明之父文林对唐寅有知遇之恩。唐寅二十出头时纵情声色，其父唐广德无力管教。当文林听说此事后，马上将他叫到家中亲自管教。

在唐寅的家庭发生变故后，文林多次支持他求取功名。而在唐寅牵涉科场舞弊案之后，文林为唐寅作《与履庵为唐寅乞情帖》为唐寅辩解，唐寅对此也感激涕零，为唐寅写了一篇《送文温州序》。文林过世后，又为之作《祭文温州文》以悼念。

而文徵明在十六岁时便与唐寅相识，两人很快便成为莫逆之交。弘治三年，文徵明随父亲去外地任职。相较于唐寅的年少有才，文徵明七岁方能站立，十一岁方能言语。但文林一直对他很有信心。弘治十一年，唐寅高中解元，但文徵明却连续两次落榜，心情难免失落，文林写信安慰儿子：『子畏之才宜发解，然其人轻浮，恐终无成。吾儿他日远到，非所及也。』文林一语中的，在经受科场案打击之后，唐寅终日放纵于酒色，文徵明写信劝诫，并将自己父亲的评价告诉了唐寅。唐寅反应十分激烈，回信写道：『寅束发从事二十年矣，不能剪饰，用触尊怒。然牛顺羊逆，愿勿相异也。』之后二人虽没有绝交，但嫌隙已生。直到唐寅装疯卖傻从伺机想要发动政变的宁王那里返吴，又写了一封信给文徵明：『诗与画，寅得与徵仲争衡，至于学行，寅将捧面而走矣。』此后，二人联系明显减少，这样的结果大概是文徵明始料未及的。唐寅去世十三年后，六十七岁的文徵明在唐寅用的砚上题写道：『砚为子畏遗物，衡山于丙申年得之。书此，如见其人也。』文徵明与唐寅的这段交游，也算一段佳话。

递藏

此卷曾经清初耿昭忠、耿嘉祚父子，索额图、阿尔喜普父子等递藏。画卷上的鉴藏印有耿昭忠『千山耿信公书画之章』『公』『信公珍赏』『信公鉴定珍藏』『琴书堂』『都尉耿信公书画之章』等印；耿嘉祚『耿会侯鉴定书画之章』『耿嘉祚印』『丹诚』『漱六主印』『九如清玩』『乐庵』『乐圣且衔』『御赐忠孝堂印』『长白山索氏珍藏』等印；索额图『也园索氏收藏书画』『长白索氏珍藏图书印』『索额图印』等印。之后，索额图参与皇太子胤礽的宫廷政变而被抄家，其子阿尔喜普也因此被杀。此卷遂被抄没，为清内府所收，图上有诸多清内府藏印。此卷《石渠宝笈初编》卷十五著录。

一九二四年，溥仪被冯玉祥赶出紫禁城，此图随后被运到长春保存。一九四五年，此画被金蕙香在混乱中抢走，历经辗转，险被当作废纸用以生火做饭，后张伯驹以高价买下，于一九五六年无偿捐献，现藏故宫博物院。

綠 窗下清風滿鬢 自賫持料得南 日長何所事茗碗

吳趨唐寅

唐寅自题诗

探微　唐寅·自题诗

图左有唐寅自题诗：「日长何所事，茗碗自赍持。料得南窗下，清风满鬓丝。」将友人名号「事茗」二字嵌入题诗中，描写了漫长夏日清风徐来，文人品茗的幽居生活，与画作相得益彰。款「吴趋唐寅」，下钤「唐居士」、右上钤「吴趋」、右下钤「唐伯虎」。吴趋，即是吴门之意，指苏州一带。

記浔惠山精 舍裏竹罏淪 茗綠杯持解 元文筆閑相 仿消渴何勞 玉帠絲 甲戌閏胃雨 餘几暇偶展 此卷即用卷 中原韻 題之并書於此

御筆

乾隆题跋

探微　乾隆题诗

图右上角有乾隆题诗：「记得惠山精舍里，竹炉论茗绿杯持。解元文笔闲相仿，消渴何劳玉虎丝。甲戌闰四月，雨余几暇偶展此卷，因摹其意，即用卷中原韵题之，并书于此。」著「御笔」，钤「古香」白文方印与「太亝」朱文方印。

陈子事茗，客曰陈子尚平子？曰否。陈子溺与曰昌溺哉陈子寓也。天下莫不由之。孰则知之？陈子诚知之斯寓尔钰则陈子昌事曰列其绮寮分江贮句然松朗瀹蟹睛爱发幽抱延集良友酬嘉风物于然也茗是几于溺矣曰激诸羽濛哉夫诚深于茗恬于直遂折厄非溺非陈子带为也事必

事茗辩

延展 《事茗辩》、王宠与受画人

此图卷尾有明代陆粲写于嘉靖年间的《事茗辩》：「陈子事茗，客曰陈子尚平子？予曰：否。陈子溺哉？陈子寓也。天下莫不由之。孰则知之？陈子诚知之斯寓尔。然则陈子曷溺哉？陈子弗饮食，沧蟹眼，爱发幽抱，酬嘉风物，于干然也。曰：征诸羽濛哉！夫诚深于茗，恬于直，遂于厄，非溺邪？陈子岂安于茗哉？陈子操缦有雍门之遗，一时学者颉颃未逮，知其弗究于茗也。弗究而事，固寓也，已曷弗干缦。陈子谓知茗也，将渊其意于兹，故于事事亶乎其寓也。客唯唯谢曰，今而后知陈子事茗。」署「嘉靖乙未孟秋之吉，平原陆粲著。」后钤「陆氏浚明」白文方印「贞山」朱文方印。该书原藏于此图背面，后经故宫博物院专家发现，才得知该画的创作由来。

对这位姓陈，号事茗的友人，历史上的记载并不多。唯一所知的是，他是唐寅亲家王宠（王宠的儿子娶了唐寅的女儿）的邻居。王宠生于弘治七年，比唐寅小了整整二十五岁，但是二人成长环境与人生际遇相似。王宠也是吴县人，父亲经营一家小酒馆，从小生活于市井繁华的三教九流之间。唐寅在二十四岁左右，父母、妻儿与妹妹相继离世，而王宠也自幼丧母，二人在苏州的文人圈又都有名气，王宠则八试锁院而不利。两人的境遇十分相似，在科场失意之后，又都寄情于山水、书画之间。

王宠曾于正德年间去拜访唐寅，当时唐寅正因科场案而都郁郁寡欢，王宠也沉浸在乡试不利的心情中。二人吟诗作对，排遣郁闷，王宠作《九日过唐伯虎饮赠歌》：『唐君磊落天下无，高才自与常人殊。腾骧万里真龙驹，黄金如山不敢沽。秋风日落嘶长途，我亦垂眉不如古，高歌伐木天沧浪。感君称我为奇士，又言天下无相似。』唐寅则作《席上答王履吉》以回应：『……但恨今人不如古，……』对于王宠的仰慕，唐寅早已不复当年『南京解元』的意气风发、舍我其谁，只能以诗酒唱和之后，唐寅为王宠的好友陈事茗作一幅别号图，也就不奇怪了。

当年『南京解元』的意气风发、舍我其谁，只能以诗酒唱和之。对于王宠的仰慕，唐寅早已不复当年，碌碌我何奇，有酒与君斟酌之。感情如此之好，唐寅为王宠的好友陈事茗作一幅别号图，也就不奇怪了。

王宠与唐寅感情甚笃，唐寅最终将自己的女儿托付于王宠之子王龙冈。

堂安扞茖□教陳子將繼者雍□

之遺一時學者頹頹未遠知其

弗宪于茗也弗宪而事固寓也

巳昌弗于緣曰莫不飲食鮮能

知味先民則之入道者通爲陳

子謂知茗也將澗其意扞茗乎

是盖不可以宪矣陳子平居扞

扞不抗篤信頺真亦亦然有爲

故扞事三宜乎其寓也容唯三謝

曰今而俊知陳子事茗

嘉靖乙末盂秋之吉平原

陸粲著

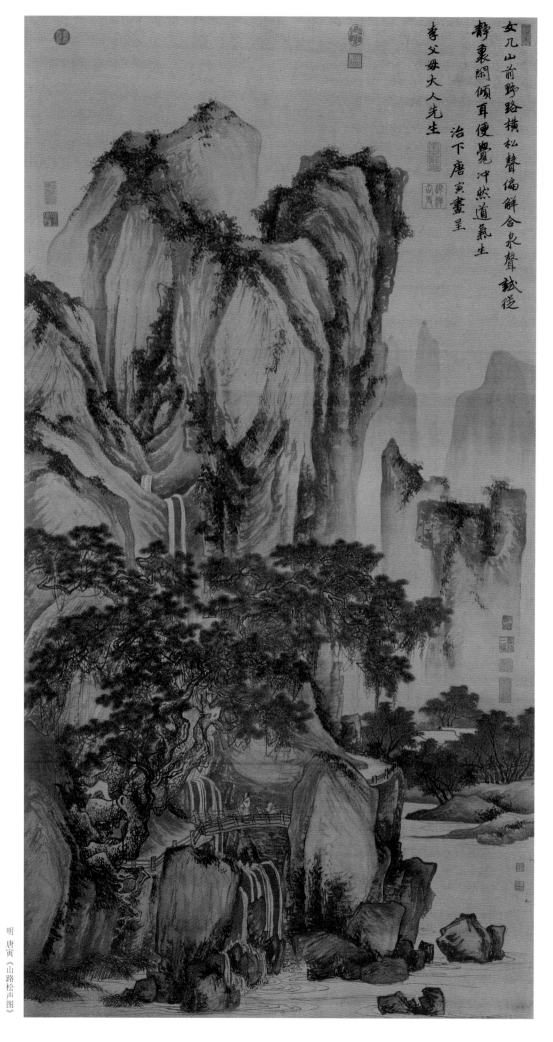

女几山前野路横 松声偏傍晚合泉声 跋彼
静里闲倾耳 便觉冲然道气生
治下唐寅画呈
李父母大人先生

明 唐寅《山路松声图》

延展 唐寅《山路松声图》

唐寅《山路松声图》，绢本设色，纵一九四·五厘米，横一〇二·八厘米，台北故宫博物院藏。此图近景苍松葱郁，虬枝老干，一桥横跨山涧，桥上有一老者静听松风，侍者携琴随后。被护栏围住的山路显得幽深崎岖。远景层岩邃壑，瀑布倾泻而下，颇显高远之意境。

一〇

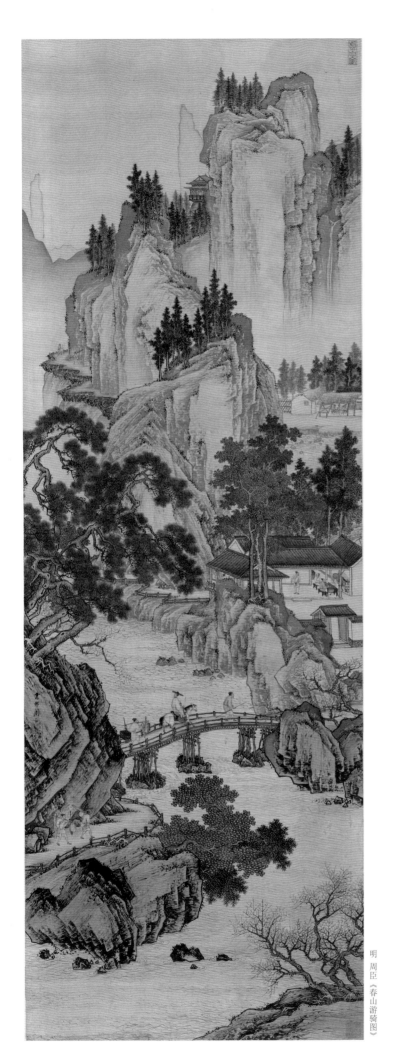

明 周臣 《春山游骑图》

延展 唐寅之师周臣

周臣（一四六〇—一五三五），字舜卿，号东村、鹅场散人。初师陈暹，上溯南宋诸家。唐寅曾师法周臣，其典型的条子皴画法取法于李唐、刘松年、马远、夏圭等南宋人。其绘画法周臣，密集地勾画出山体的形态与质感，树木中苍郁的青松，各种繁复的夹叶、点叶画法都可见他对唐寅的影响。

据说唐寅之画每多周臣代笔，非具眼莫辨。在画史上，老师为弟子代笔之事可谓鲜见，周臣为唐寅代笔是最著名者。

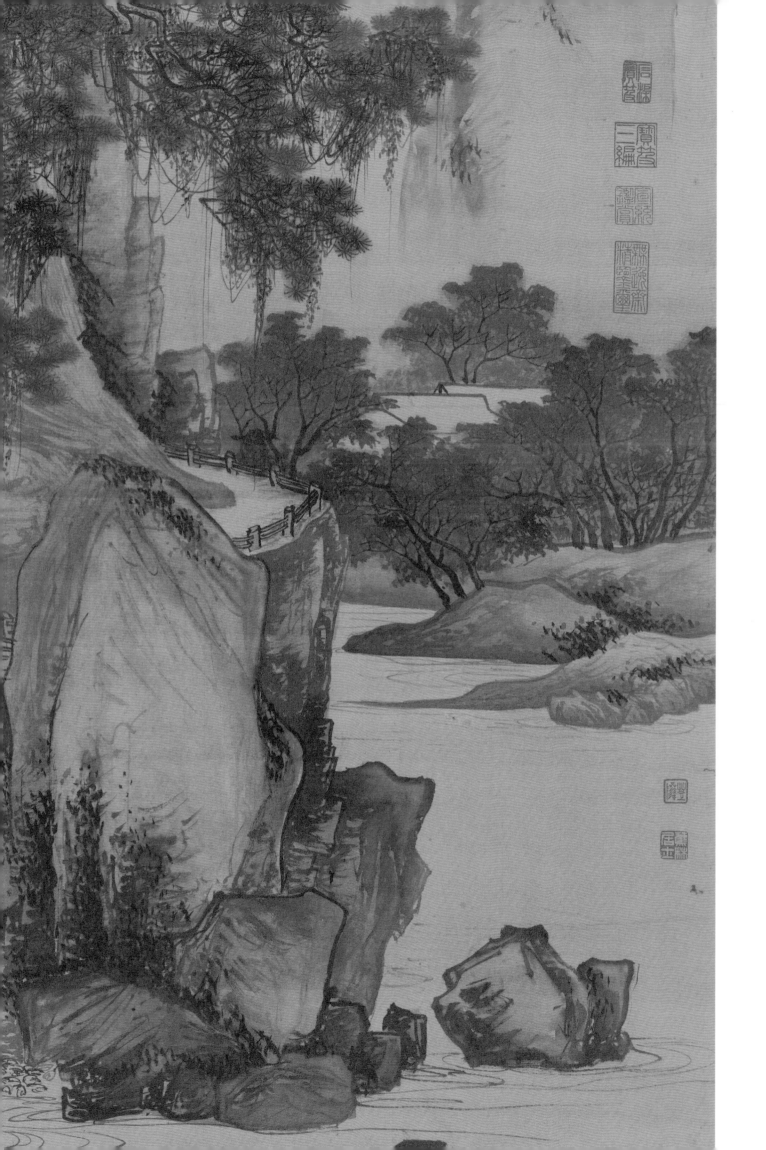

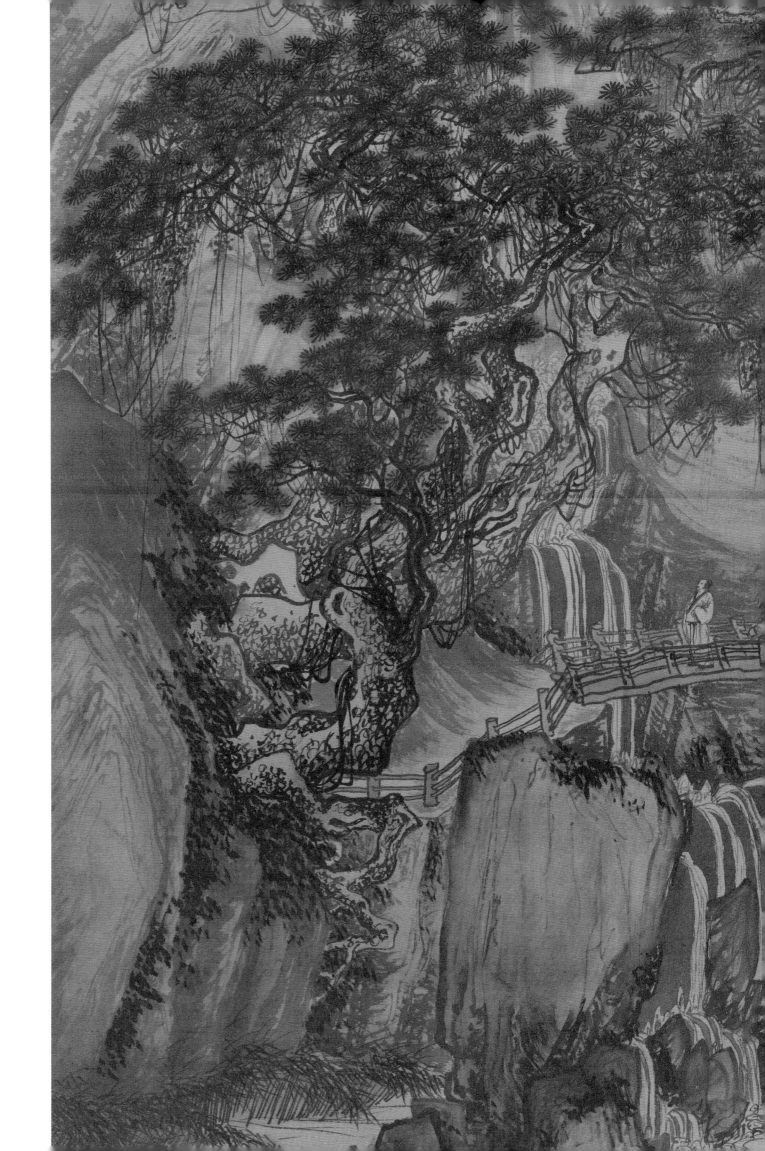

聲偏解合泉聲 **忒**徑
覺冲然道氣生
唐寅畫呈

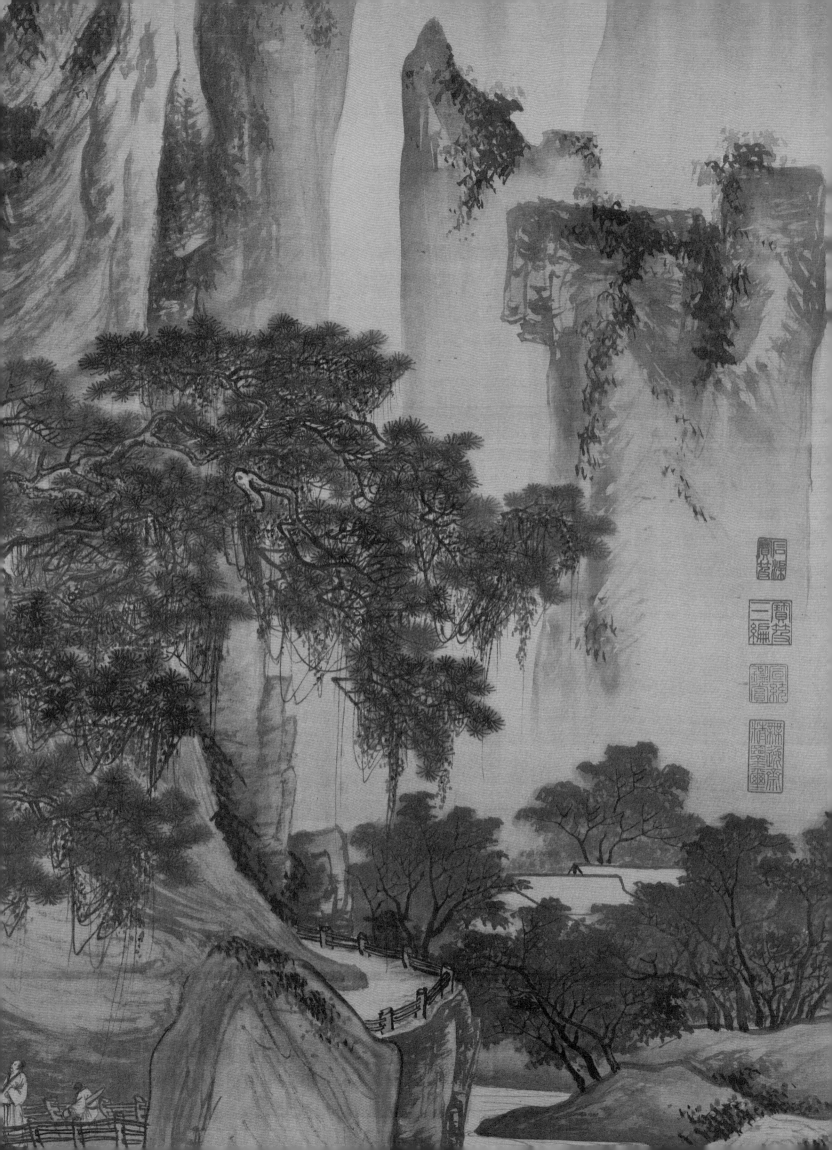

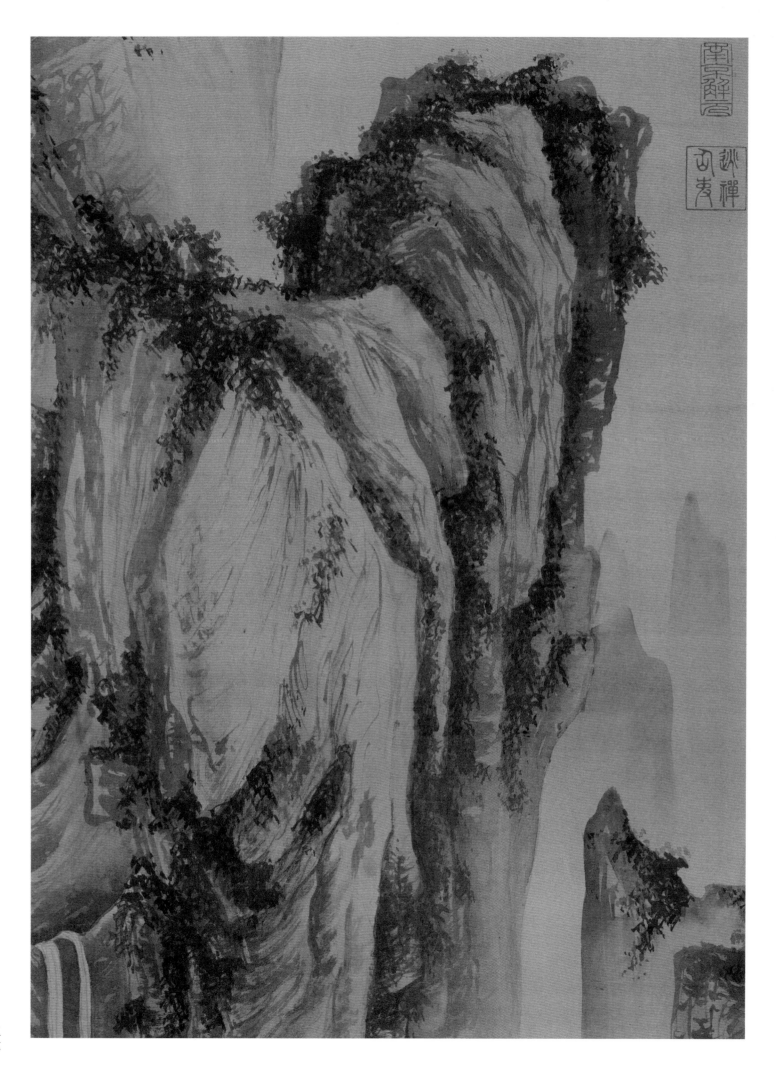

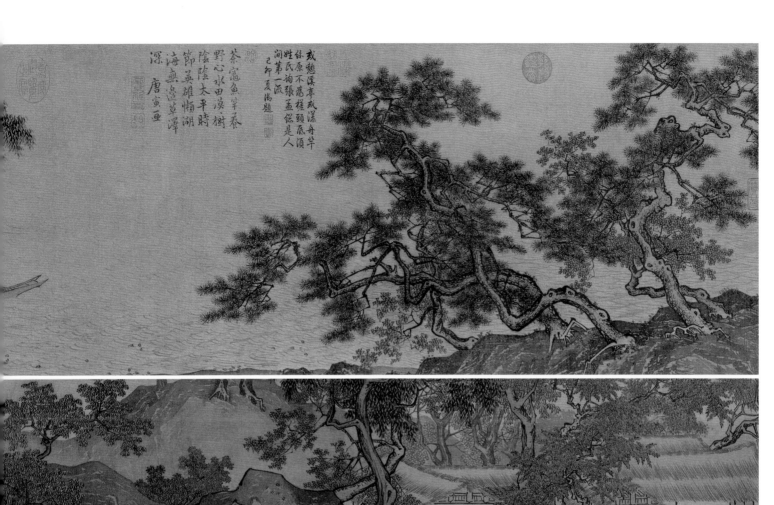

或憩深蘿或棹舟
徒原不離楷頭底須
姓氏詢張孟然是人
間第一流
己卯夏禹題

茶竈魚竿春
野心永田漢樹
陰陰太平時
節英雄懶湖
海只遙草澤
深 唐寅畫

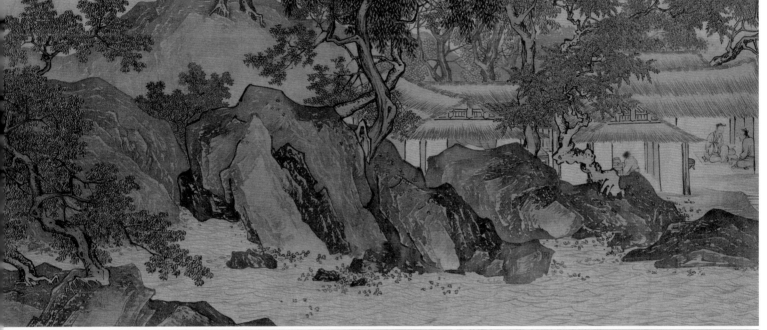

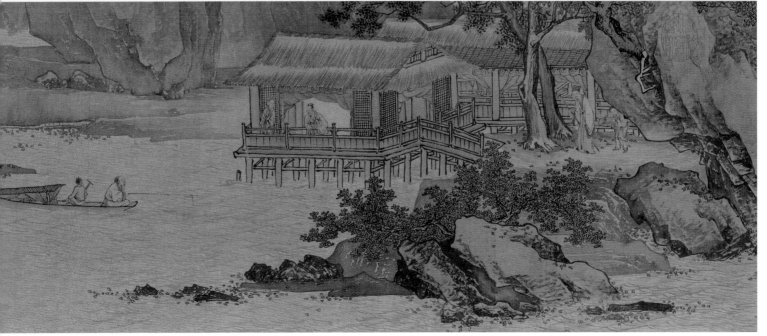

明 唐寅《溪山渔隐图》

延展 唐寅《溪山渔隐图》

唐寅《溪山渔隐图》，绢本设色，纵二九·七厘米，横六三七·一厘米，台北故宫博物院藏。图中山石耸立，江岸杂林疏朗，渔舍水榭掩映，分散于景中的人物或泛舟溪上，或促膝长谈，或吹笛濯足，或凭栏观钓，彰显文人气息。

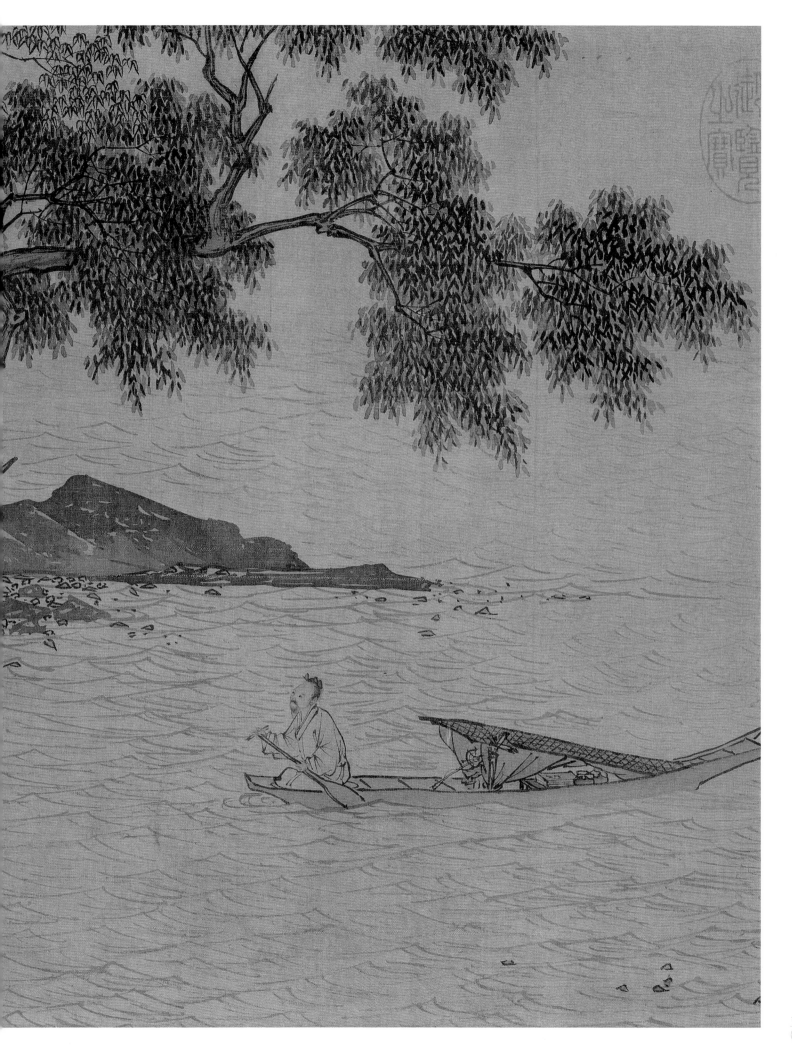

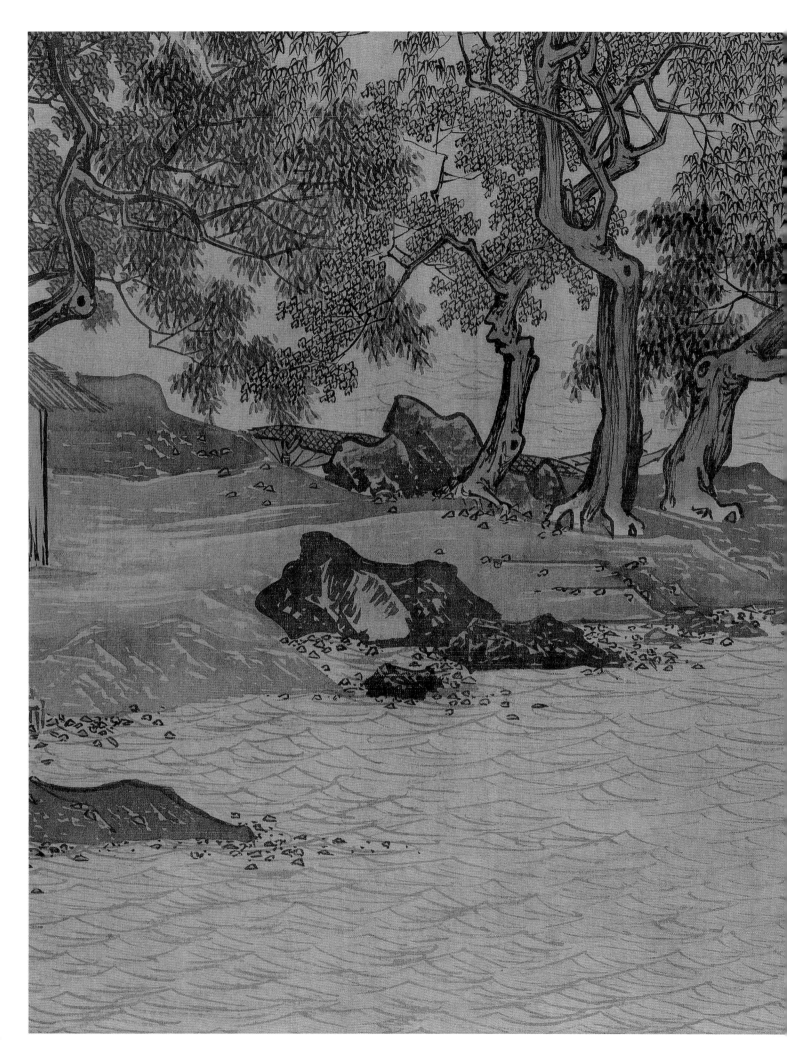

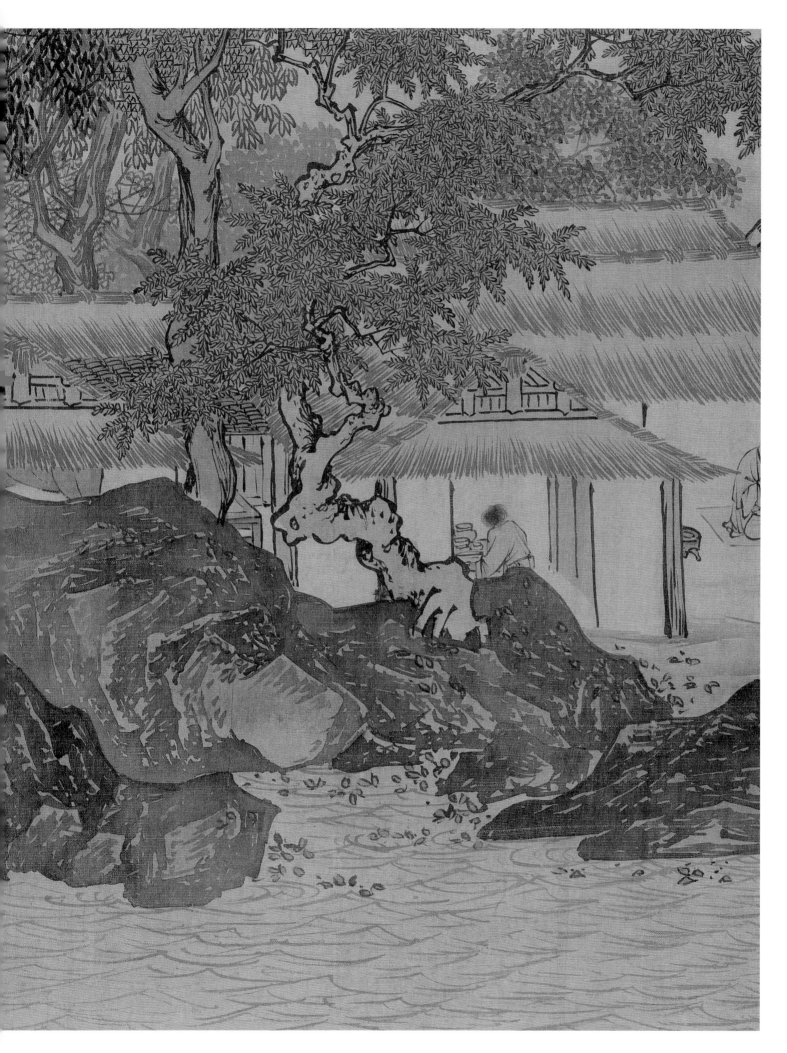

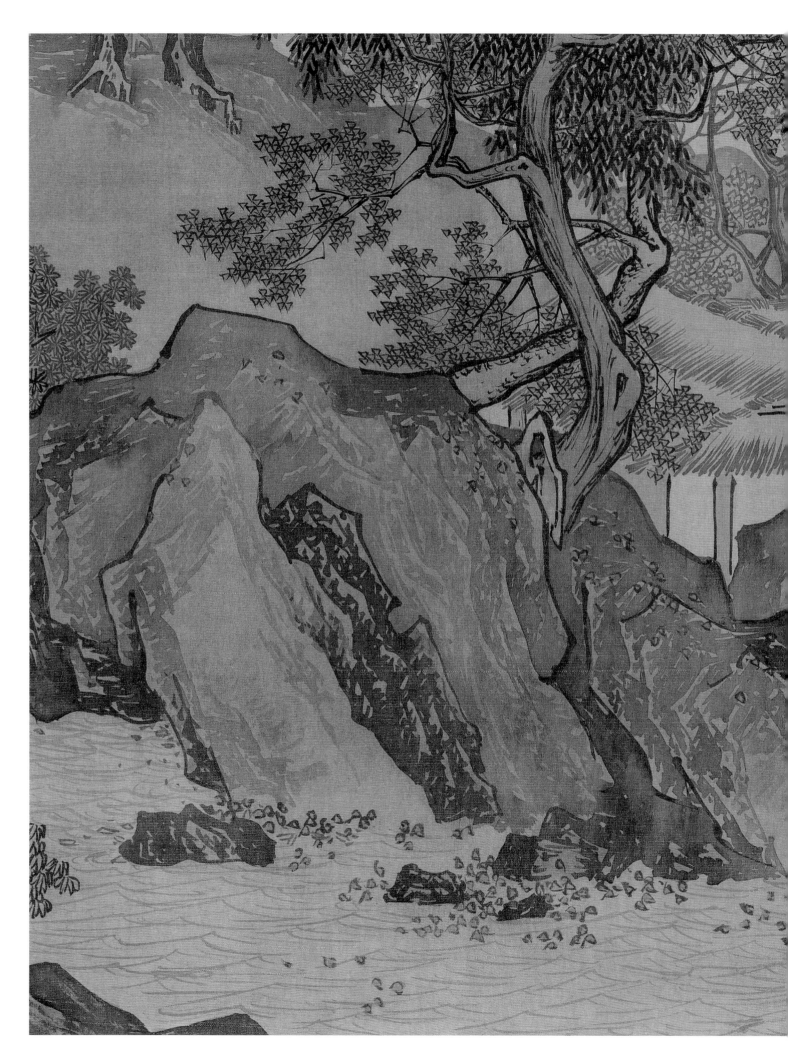

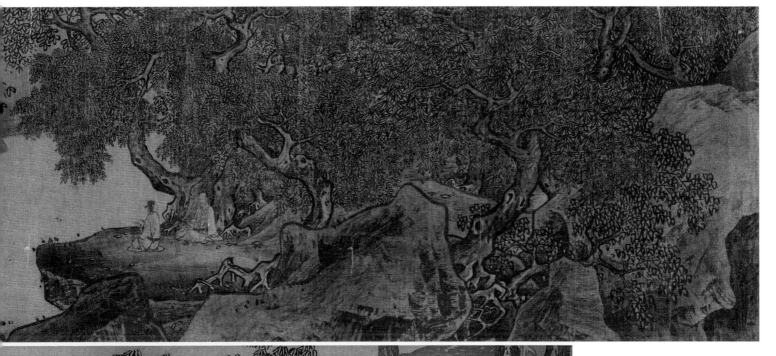

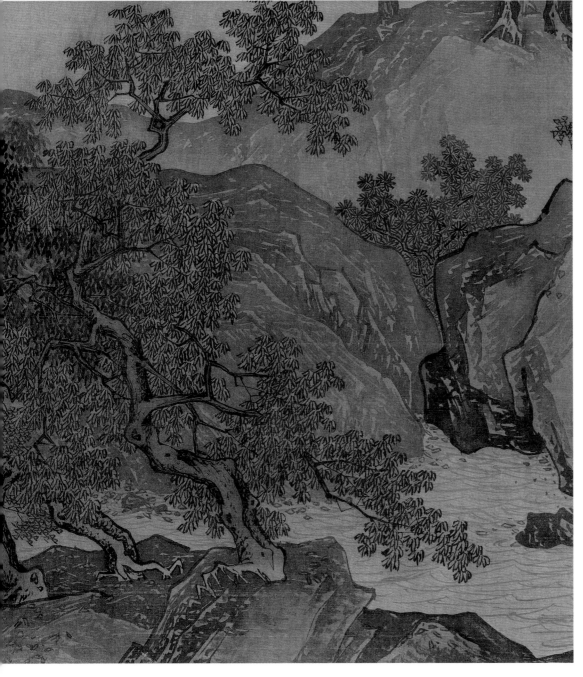

延展 唐寅对李唐的师法

唐寅师法周臣，两人都对南宋四家，尤其是对李唐的画法作过深入研究。此图中河涧边的岩石运用了李唐的小斧劈皴，凹凸明暗，风韵典雅，与李唐《濠梁秋水图》中的山石画法相似。江边坡岸上的树木画法亦上追南宋院体，多用夹叶，杂林繁茂而有序，树干盘曲，错落重叠。图中的点景人物亦有南宋院体之风。

南宋 李唐《濠梁秋水图》

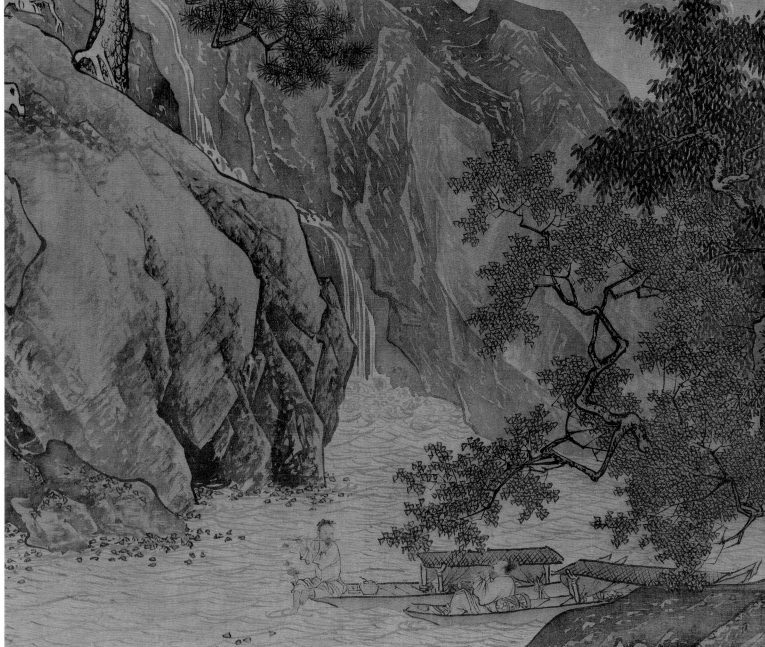

明 唐寅《溪山渔隐图》（局部）

三五

延展　唐寅《悟阳子养性图》

唐寅《悟阳子养性图》，纸本水墨，纵二九·五厘米，横一〇三·五厘米，辽宁省博物馆藏。此图为唐寅与文徵明的书画合璧之作，绘画部分出自唐寅手笔，而卷后《悟阳子诗叙》则为文徵明所书。图中树木掩映，溪水环绕，茅庵中的老者应为悟阳子，端坐在蒲团上。整幅画卷开合之间，有平远意趣。

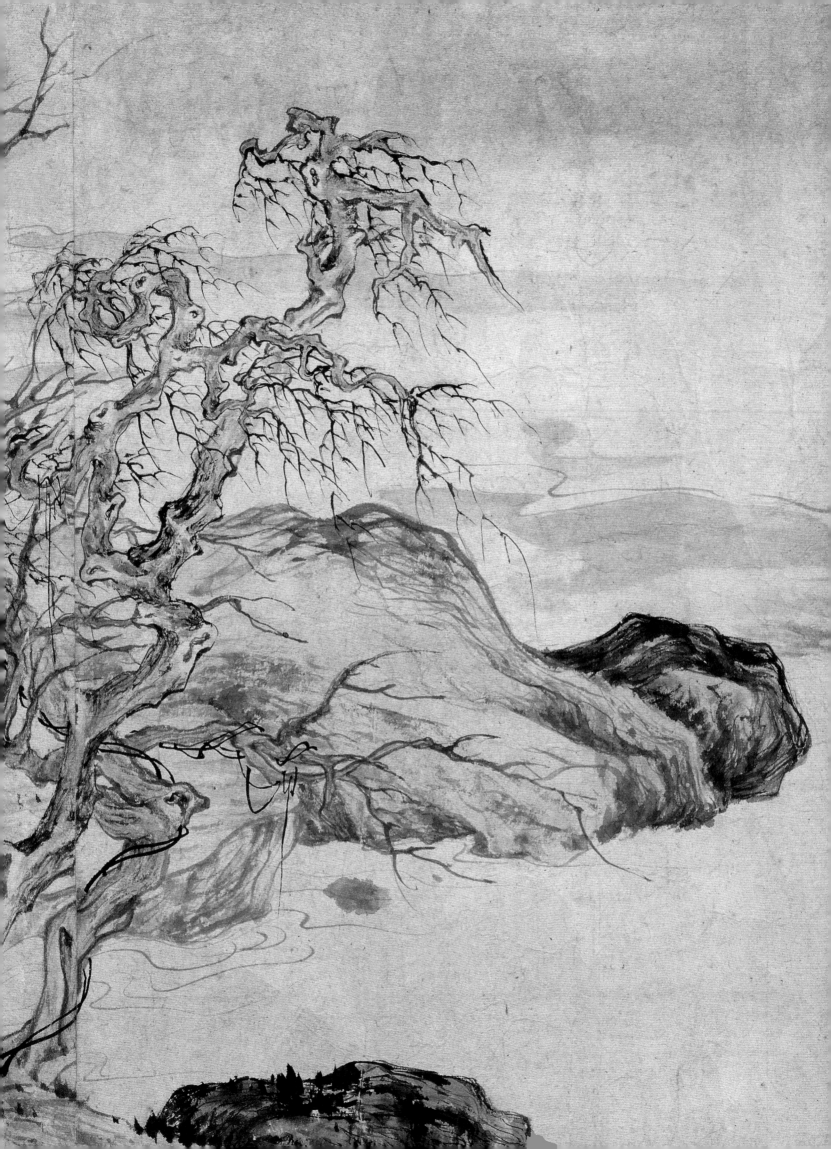

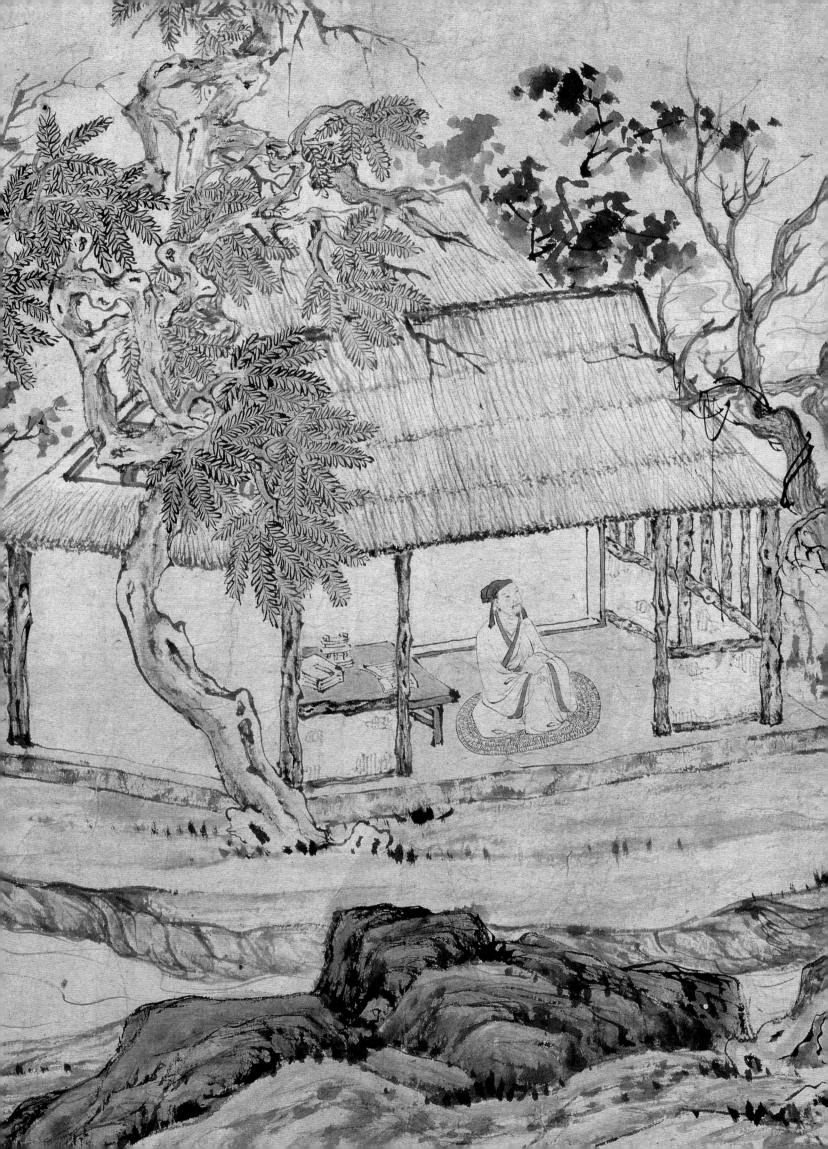

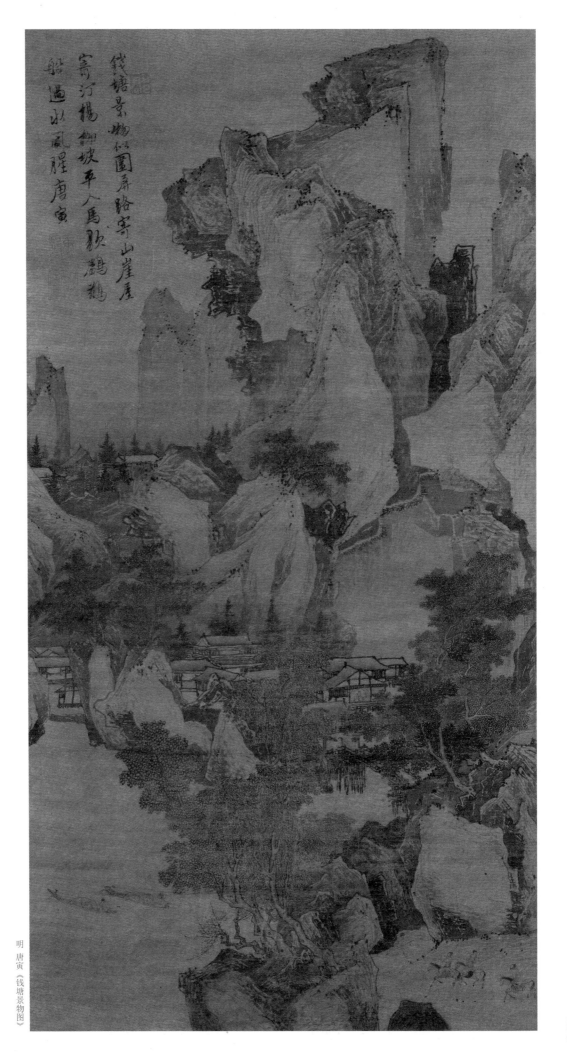

钱塘景物似围屏路寄山崖屋
寄汀杨柳坡平人马歌鹂鹈
船逼狄风醒唐寅

明 唐寅《钱塘景物图》

延展 唐寅《钱塘景物图》

唐寅《钱塘景物图》，绢本设色，纵七一·四厘米，横三七·二厘米，故宫博物院藏。图中崇山峻岭，草阁穿插其间，人物或独坐房中，或泛舟江上，或游骑岸边。山石、树木取法南宋李唐、夏圭，有南宋院体风格。同时，也将南宋方硬清刚以侧锋为主的斧劈皴化为细密俊俏的条子皴，这是唐寅自我风格的体现。

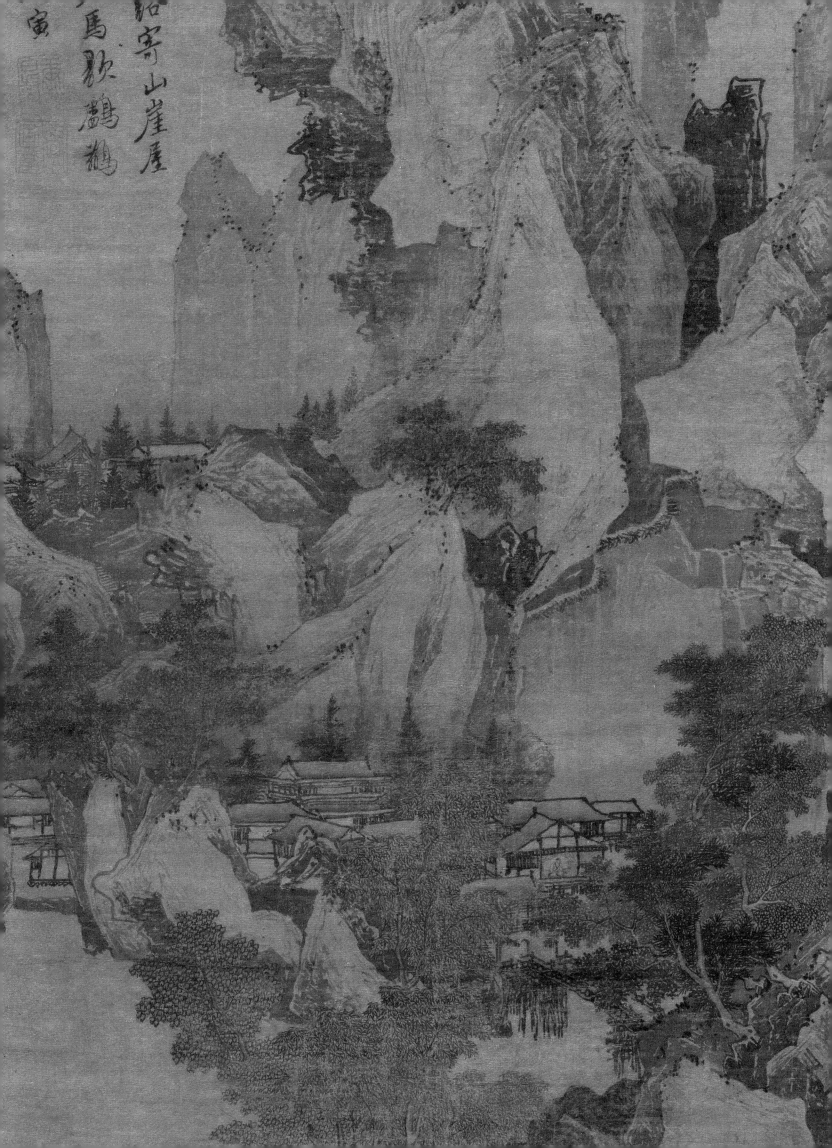

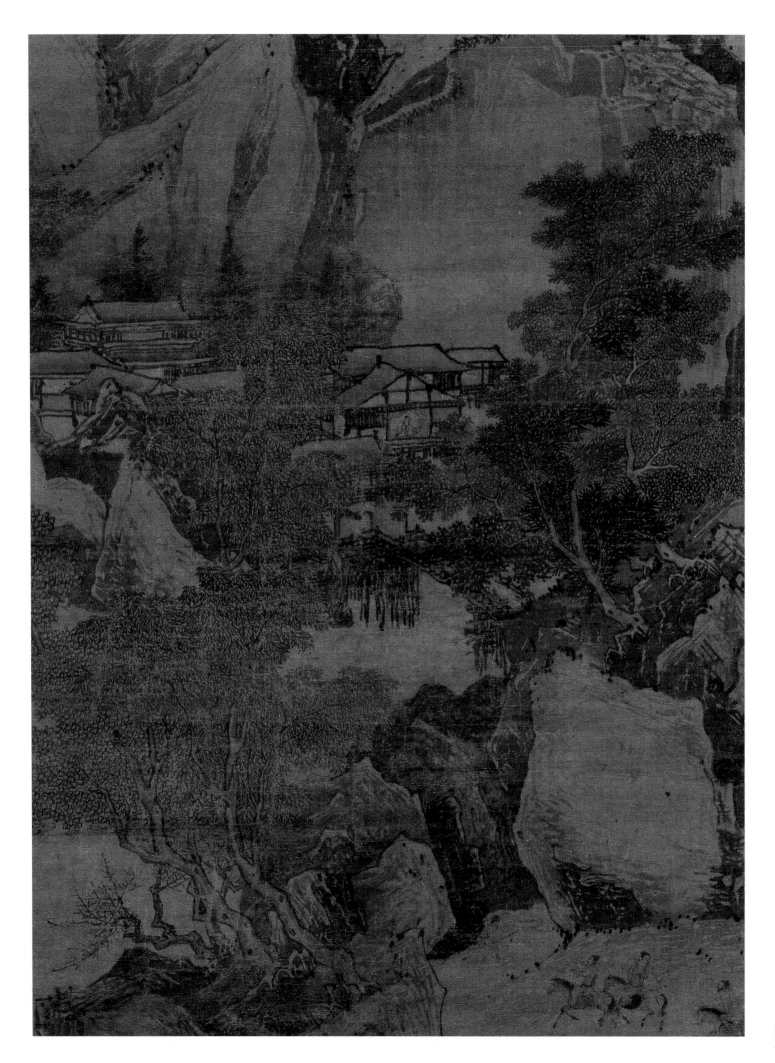

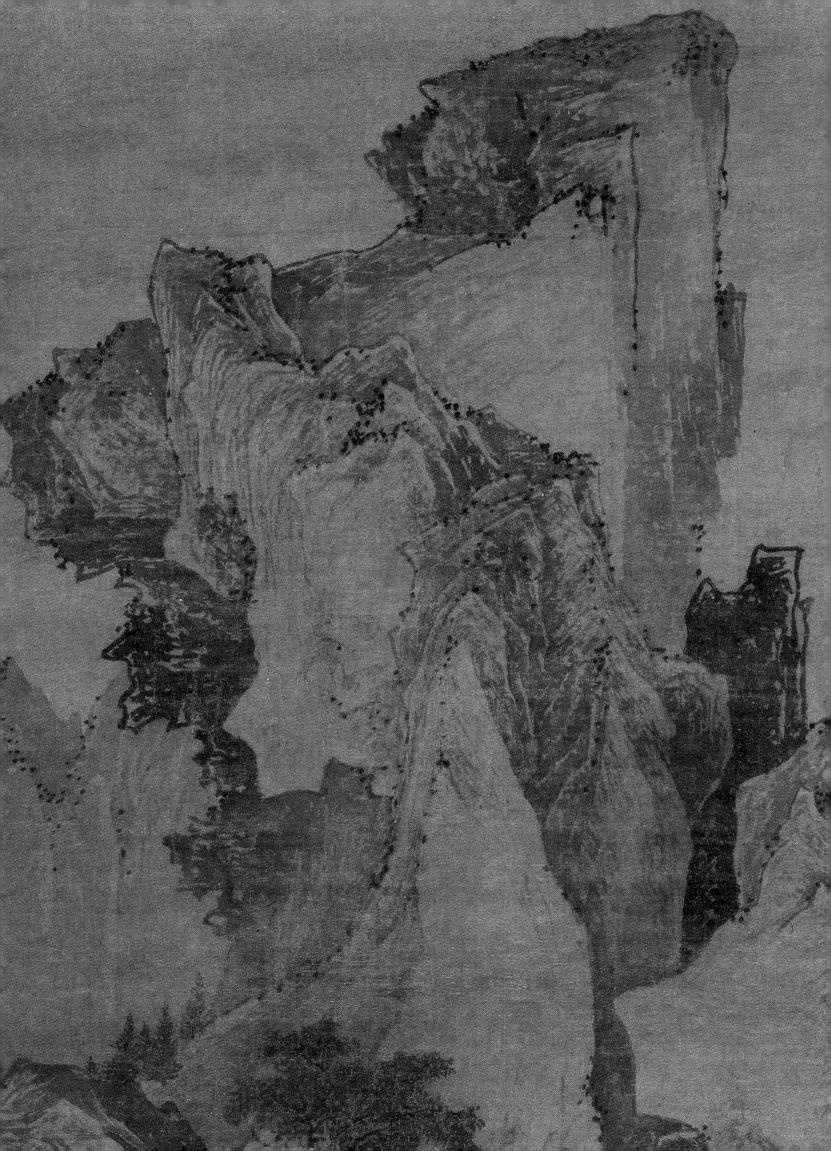

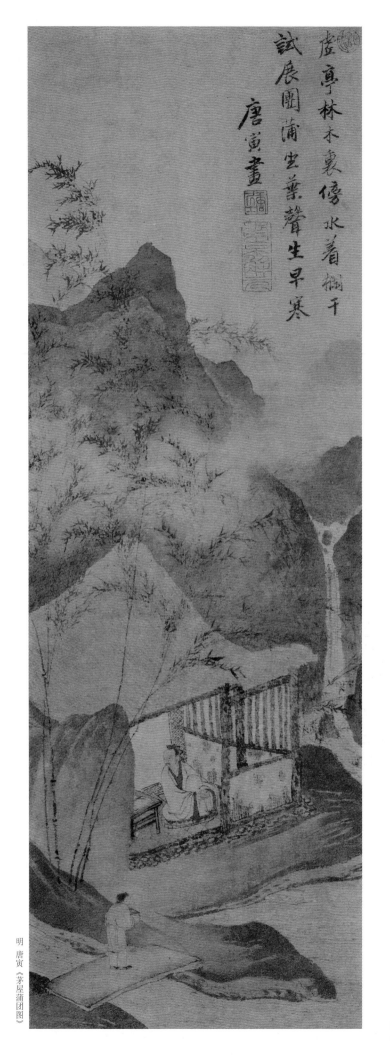

虚亭林木裹，傍水着栏干
试展圆蒲坐，叶声生早寒
唐寅画

明 唐寅《茅屋蒲团图》

延展 唐寅《草屋蒲团图》

唐寅《草屋蒲团图》，纸本设色，纵八二·三厘米，横五五·五厘米，辽宁省博物馆藏。图中近景为一文士在茅屋中独坐读书，侍童捧书前来，屋外有几茎筼竹，分外清雅。远处的泉水直流而下，溪水潺潺，山峦之间，云雾缭绕，一派江南秋景呼之欲出。

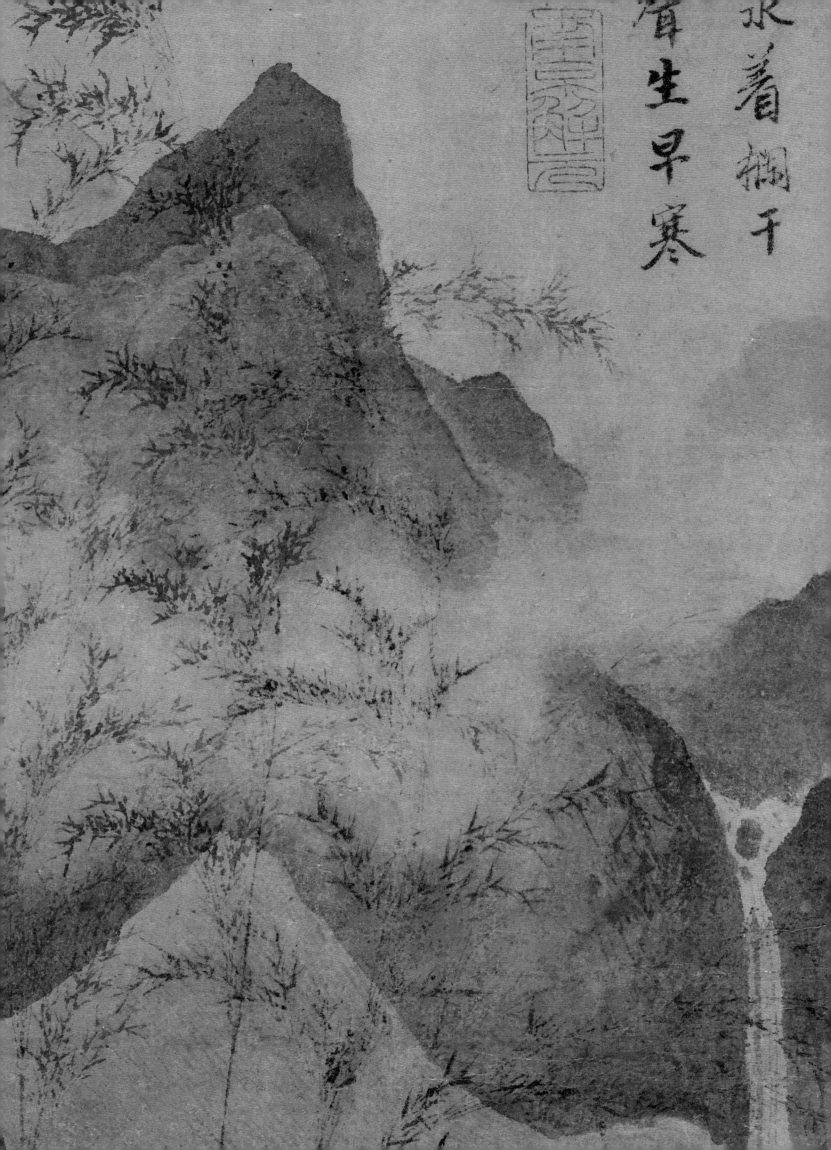

松梅與竹稱三友霜雪
蒼然貫歲寒只恐人
情易舊慶故教
寫入畫圖看
吳郡唐寅畫

明 唐寅《岁寒三友图》

延展 唐寅画竹

《草屋蒲团图》中茅屋旁有修竹几丛，竹干修长挺立，竹叶细密短促，从中可见山水中作为配景的竹是如何描绘的。而刘海粟美术馆藏有一件唐寅《岁寒三友图》，此图描绘了竹、松、梅，其中的墨竹竹叶较为阔大，笔法飘逸俊秀，墨分浓淡，可见花鸟画中竹的画法。

唐寅 王蜀宫妓图

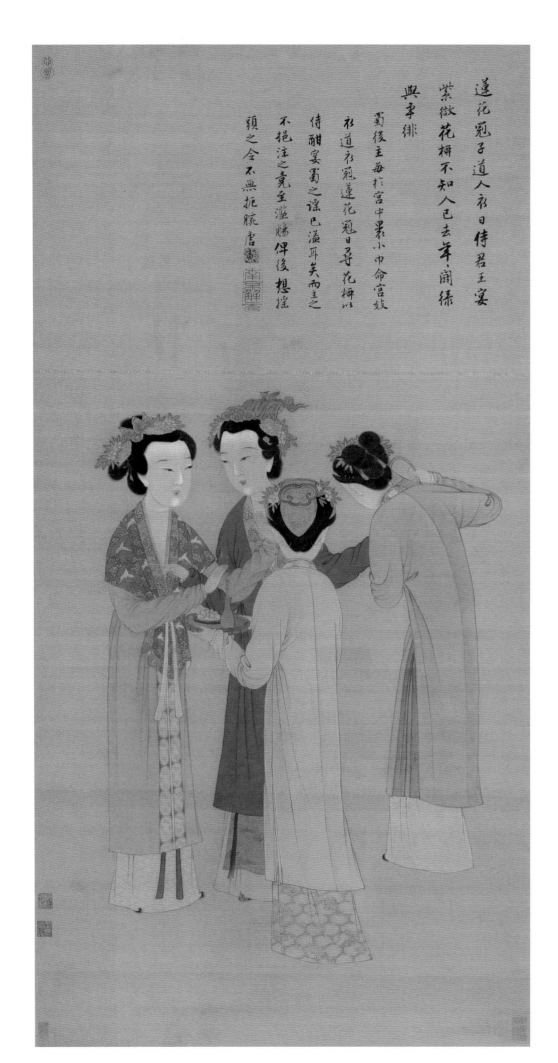

蓮花冠子道人衣日侍君王宴
紫微花拂不知人已去年開綠
興牟緋

蜀後主每於宮中暴小巾命宮妓
衣道衣冠蓮花冠日尋花柳以
侍醺宴蜀之謠已溢耳矣而主
不挹注之竟至濫賜伴後想搖
頭之令不無捉腕唐寅

唐寅《王蜀宫妓图》，绢本设色，纵一二四·七厘米，横六三·六厘米，故宫博物院藏。

此图原名为《孟蜀宫妓图》，明末汪砢玉在《珊瑚网》中最早命名并著录，后经考证，定名为《王蜀宫妓图》，又称《四美图》。

根据唐寅题跋和后世考证，此图中的四位妇人正是前蜀王衍皇宫中的贵妇与侍女。四位妇人位于画面中下方，两两迎面而立，她们身材修长，似乎在劝酒。背景未绘一物，仅有位于右上方的唐寅题跋与钤印。面对观者的两位妇人头戴精致的凤头花冠，明显地位高贵。左侧的妇人着浅赭色褙子，下着浅黄灰色菱格纹罗裙，裙下露出镶有宝石的红色尖履。她还披着华贵的淡褐色披肩，其上绣有蓝黄相间的祥云纹

和白鹤纹。左边的第二位妇人着石青色褙子，下着浅黄灰色祥云凤鸟纹罗裙，裙下露出精致的凤头尖履。另两位背对观者、面对两位妇人的应是婢女，二人也戴花冠，但明显小巧得多。一人着浅灰色褙子，下着祥云绿白菱格纹罗裙；另一人着淡绿色褙子，下着素色罗裙，露出小巧的红色尖履。

画中着淡绿色褙子的婢女手执酒壶，低头斟酒，着石青色褙子的贵妇望向旁边的贵妇，手拿酒杯似在劝酒，被劝酒的贵妇望向酒杯，并用双手抵挡，可能已不胜酒力。画面居中的婢女手端托盘，盘中有一叠点心，一个小瓶，瓶中插筷子一双。

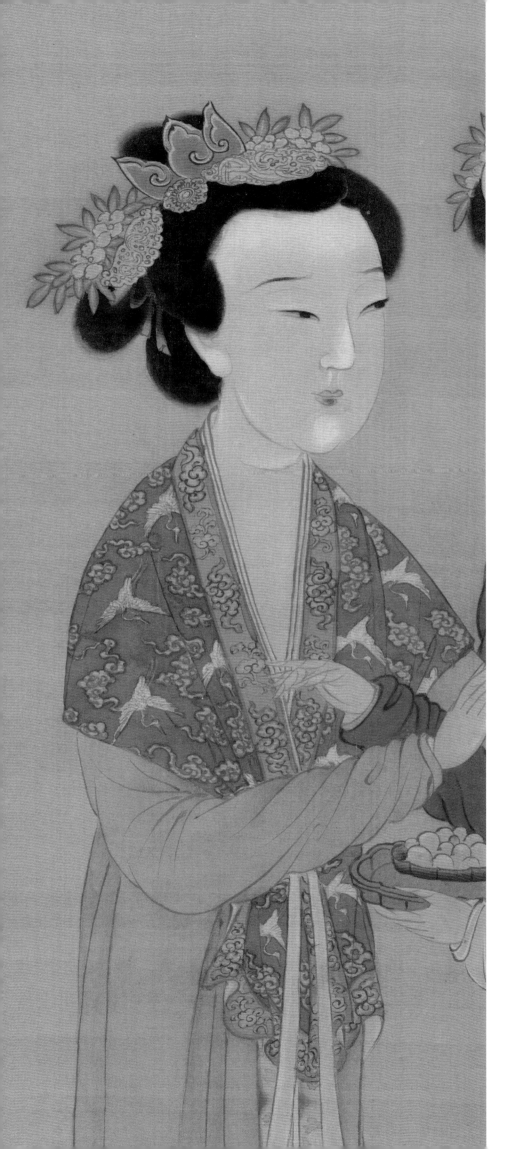

唐寅的《桃花庵歌》里有句名言：「但愿老死花酒间，不愿鞠躬车马前。车尘马足贵者趣，酒盏花枝贫者缘。」其中的『花酒间』和『酒盏花枝』即意在青楼狎妓。

狎妓之风在明以前就广泛存在于社会各阶层中，但程朱理学兴起之后，『存天理，灭人欲』的思想自然对狎妓之风有着强势的打压。明初，朱元璋设富乐院，将各地的官妓集中起来，但只允许商贾进入消费，不准官员和百姓进入消遣。洪武二十一年，朱元璋十分认同『官妓非人道之所为』，遂诏令革除，可见理学对狎妓的强势打压。

到了明中叶，商品经济发达，城市商业繁荣，理学对社会生活的控制有所松动，社会各阶层的享乐生活也变得十分丰富。同时，贫富差距也开始拉大，很多良家女子因生计所迫被卖于青楼，而她们中的一些人被精心培养，出现了很多工诗词，善琴画的妓女。当时科举考试的竞争也日趋激烈，很多文人登第不顺，仕途失意，便开始耽于花柳之间，以排解烦忧。失意的文人与才情俱佳的名妓，商贾权贵与倾国倾城的头牌，以及普通人的花柳之事，一起构成了明中叶时狎妓之风的蔚然景象。

王阳明心学兴起之后，更是为狎妓之风提供了意识形态的正当性，加剧了狎妓之风在明中晚期的盛行。从官僚商贾到失意的文士和市井百姓，社会各阶层在没有了意识形态的束缚之后，无不耽于花柳享乐。

唐寅生于苏州的市井繁华之地，父亲开一间小酒馆，因此对花柳之事，唐寅自然不陌生。文徵明评价唐寅的诗中云：「落魄迁疏不事家，郎君性气属豪华。高楼大叫秋觞月，深幄微酣夜拥花。」尤其是高中解元之后，他与徐经一起进京参加会试，二人相谈甚欢，一路寻欢作乐，声色犬马，流连于花柳之间。唐寅所写的《观鳌山》可见他此时状态：「金吾不禁夜三更，宝炬楼成月倍明。凤蹴灯枝开夜殿，龙衔火树照春城。莲花捧上霓裳舞，松叶缠成热戏棚。杯进紫霞君正乐，万民齐唱升平。」

因科场舞弊案之后，唐寅受到牵连，遭到巨大打击，更加沉迷于酒色之间，自我放纵。

汪砢玉最早认为此图取材于后蜀（孟蜀），经近世考证，此图中的蜀后主乃是前蜀后主王衍，据欧阳修《新五代史》记载，『衍年少荒淫，委其政于宦者宋光嗣、光葆、景润澄、王承休、欧阳晃、田鲁俦等，以韩昭、潘在迎、顾在珣、严旭等为狎客。起宣华苑，有重光、太清、延昌、会真之殿，清和、迎仙之宫，降真、蓬莱、丹霞之亭，飞鸾之阁，瑞兽之门，又作怡神亭，与诸狎客、妇人日夜酣饮其中。尝以九日宴宣华苑，嘉王宗寿以社稷为言，言发涕泣。韩昭等曰：嘉王酒悲尔！诸狎客共以慢言谑嘲之，坐上谵然。衍不能省也。』

由此可见，王衍年少即位，宠信宦官，笃信道教，日夜与狎客饮酒酣宴。对于嘉王声泪俱下的提醒，他身边的宦官、狎客则混淆视听，蒙蔽王衍，嘲讽嘉王是喝多了。正如唐寅所说，对于王衍无道的言论已经举国皆知，而王衍却独自活在酒色仙梦之中，不能自拔。

除此之外，欧阳修还记载，『蜀人富而喜遨，当王氏晚年，俗竞为小帽，仅覆其顶，

僻首即堕，谓之「危脑帽」。衍以为不祥，禁之。而衍好戴大帽，每微服出游间，民间以大帽识之，因令国中皆戴大帽。又好裹尖巾，其状如锥，而后宫皆戴金莲花冠，酒酣免冠，其髻鬌然，更施朱粉，号「醉妆」，国中之人皆效之。尝与太后、太妃游青城山，宫人衣服皆画云霞，飘然望之若仙。』

对于王衍的摇头之令，唐寅是无奈的，一国君主发出如此可气可笑的政令，后人也只能扼腕了。而对于王衍的花柳之事和宫人道衣，唐寅也只能采取嘲讽的态度，并将其绘制成图，以规诫后人。无论是宫人的道衣道冠，还是宫人的道衣道冠，唐寅的描述大致符合欧阳修的记载。王衍即位六年后，前蜀被后唐所灭。唐寅选此故事画成图极有可能是想用王衍的故事来借古喻今，抒发他对朝廷的不满。

抑或与太后、太妃去游道教名山，都处处表现了王衍修道成仙的梦想，也体现出他对民生疾苦和政治处境的漠不关心。

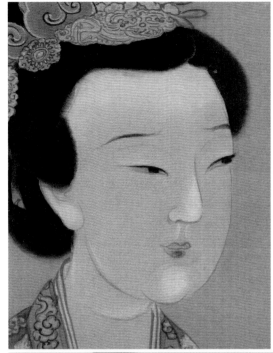
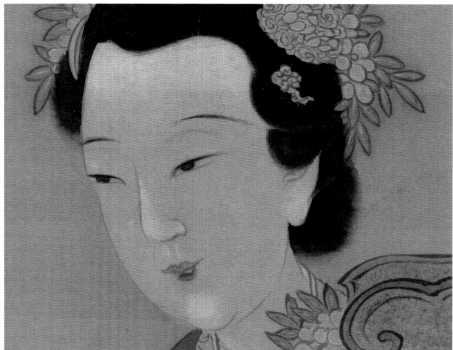
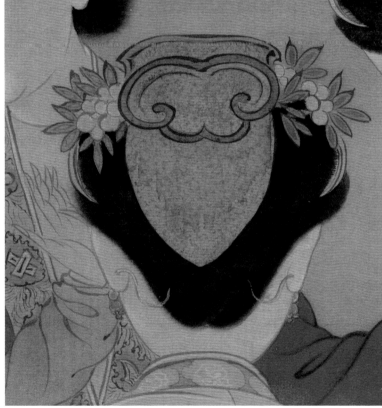
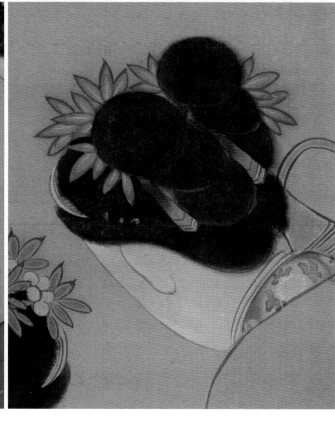

上，甚至可能是在警醒自己。

无扼腕」来警醒后世。某种程度
如此，他似乎希望对王衍的「不
带有明显的劝诫意味。此图便是
很多仕女画都取材于历史故事，
王衍的统治摇摇欲坠。唐寅的
人淡淡的哀愁之感，似乎预示着
似乎精神尚可。二人的神色都给
胜酒力，眼神迷离，另一位贵妇
而着浅赭色褙子的贵妇已经不
于是饮酒，吃点心以打发时间。
两位贵妇似乎在等待王衍召幸，
和下颌白。

在设色上，唐寅使用了传统的
「三白法」，即额头白、鼻子白
这正是明清主流的「病态美」。
大身子小」，给人以纤瘦柔弱之感，
瓜子脸」，同时造型上也是「头
的「悬胆鼻子蚂蚱眼，八字眼眉
的两位贵妇，仪容正是后世流行
设色考究，情境设计精妙。图中
《王蜀宫妓图》便是属于后一类
一类工谨，线条精细，设色鲜艳。
的代表作，图中仕女造型精谨，
一类写意，笔墨放达，潇洒轻松。
唐寅的仕女画大致分为两类：

延展 明代的仕女画风

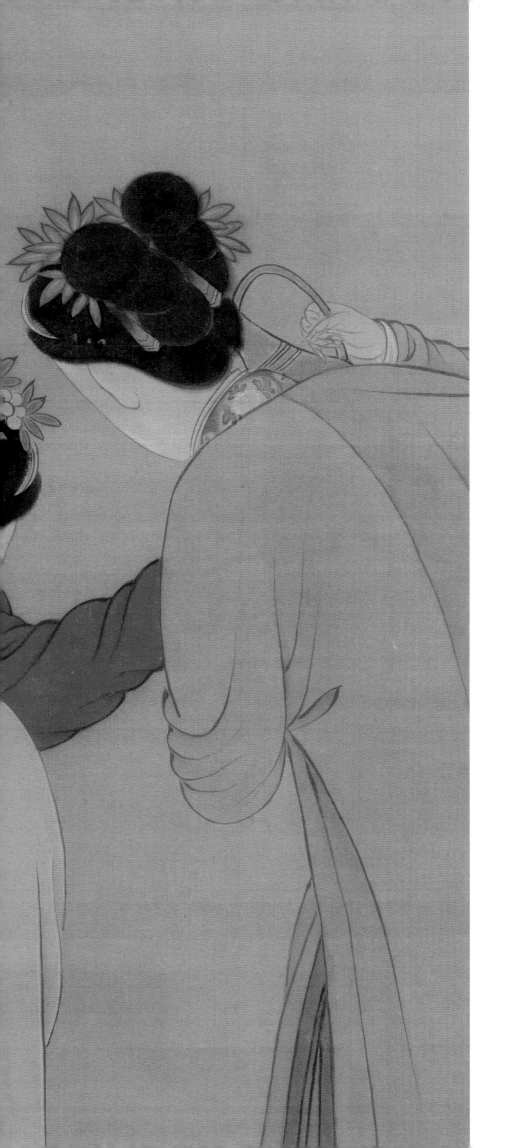

唐寅的人物画有三个阶段：三十岁以前为早期，三十至四十一岁为中期，四十二岁后为晚期。《王蜀宫妓图》大致作于中期，此时的唐寅因受徐经科场案牵连，对仕途虽心有不甘却也无可奈何，遂以卖画为生。仕途上的不如意也许反映到了作品中。

那么，唐寅借王衍的故事是想影射谁呢？

唐寅历经成化、弘治和正德三朝，而王衍的故事与明宪宗朱见深最为相似，他们都宠信宦官，沉迷于道教，也都在吏治上无意于遏制腐败。但成化年间，唐寅还是孩童。再结合此图大致的创作年代，唐寅最有可能针对的是朱见深的儿子明孝宗朱祐樘。相比于其父，朱祐樘的统治堪称清明，史称『弘治之治』。唯一的不足可能是他非常宠爱其皇后张氏，这位张皇后并非聪明贤德之人，她极其听信道士、和尚之

言，且对两个飞扬跋扈的弟弟非常宠爱。可以说，张皇后的家族给当时的政治带来了相当不稳定的因素。朱祐樘对这两兄弟及其家族也非常放纵，从未进行严惩，同时他受张皇后影响，对道教也非常虔诚。

与此相似的是，王衍则非常依赖于自己的母亲徐太后，她与其妹徐太妃公开卖官，并且三人常同去青城山访道。因此，唐寅极有可能是借前蜀王衍的故事提醒朱祐樘不应过于宠信皇后，也不应过分沉迷于道教方士。此时的唐寅虽然受到徐经科场舞弊案的打击，但是入仕之心并未断绝。透过唐寅题跋中对王衍的态度及其强烈的政治寓意，可以看出当时的唐寅依然十分关心时局，在内心中也依然将自己看作是儒家知识分子。

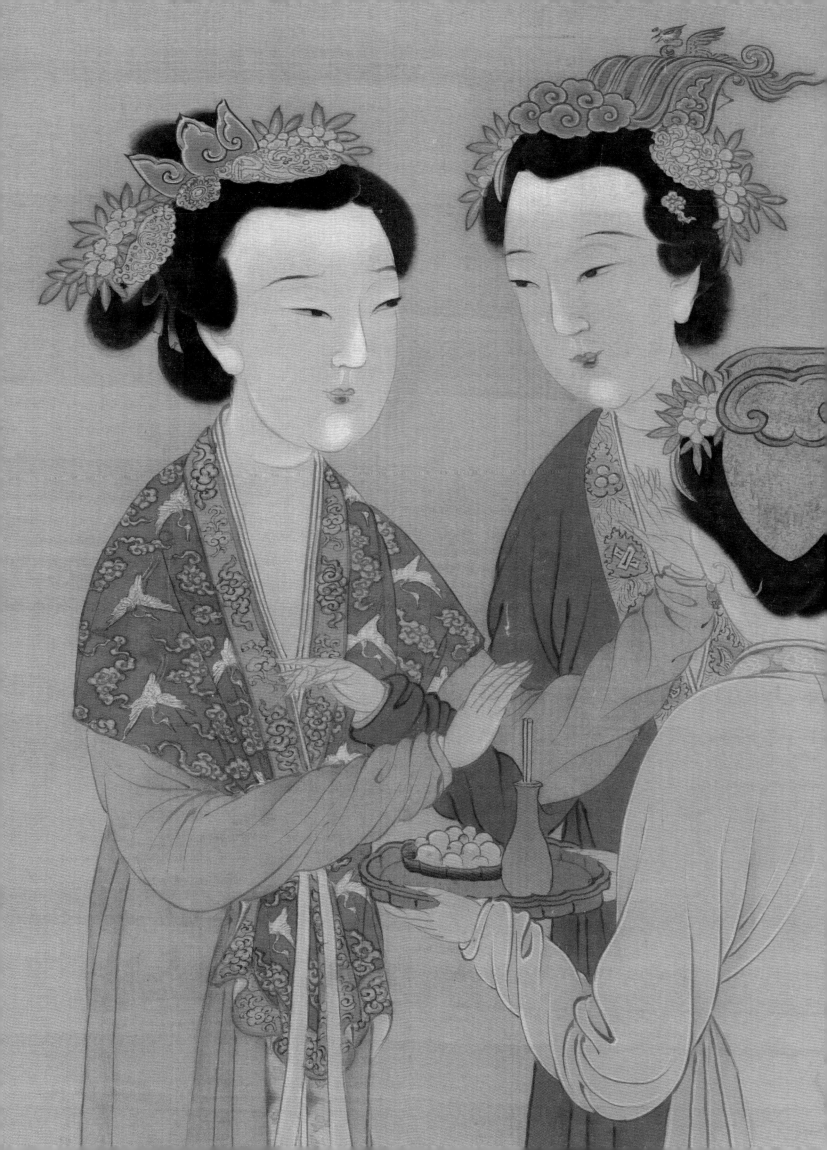

蓮花冠子道人衣，日侍君王宴

紫微花榭不知人已去年，鬭綠

與爭緋

　　蜀後主每於宮中暴小巾命宮妓

衣道衣冠蓮花冠日尋花柳以

侍酣宴蜀之謠巳溢耳矣而主之

不挹注之竟至濫觴俾後想搖

頴之令不無扼腕唐寅

遞藏

此图右上首为唐寅自题诗：「莲花冠子道人衣，日侍君王宴
紫微。花柳不知人已去，年年斗绿与争绯。」之后又自题：
「蜀后主每于宫中裹小巾，命宫妓衣道衣，冠莲花冠，日
寻花柳以侍酣宴。蜀之谣已溢耳矣，而主之不挹注之，竟
至滥觞。俾后想摇头之令，不无扼腕。唐寅。」下钤「伯
虎」「南京解元」朱文印二。

清代安岐收藏此图并将此图著录于《墨缘汇观》，在图上
钤有「心赏」和「安仪周家珍藏」。画面左下方有爱新觉
罗·宝熙「沈盦平生真赏」。民国时，此图流传到郭葆昌
手中，一九二七年，郭氏携此画参加「唐宋元明名画展览
会」。张伯驹于一九三七年买下此图，并将其收录于《丛碧
书画录》中，又于一九五六年将此图无偿捐献，现藏故宫博
物院。

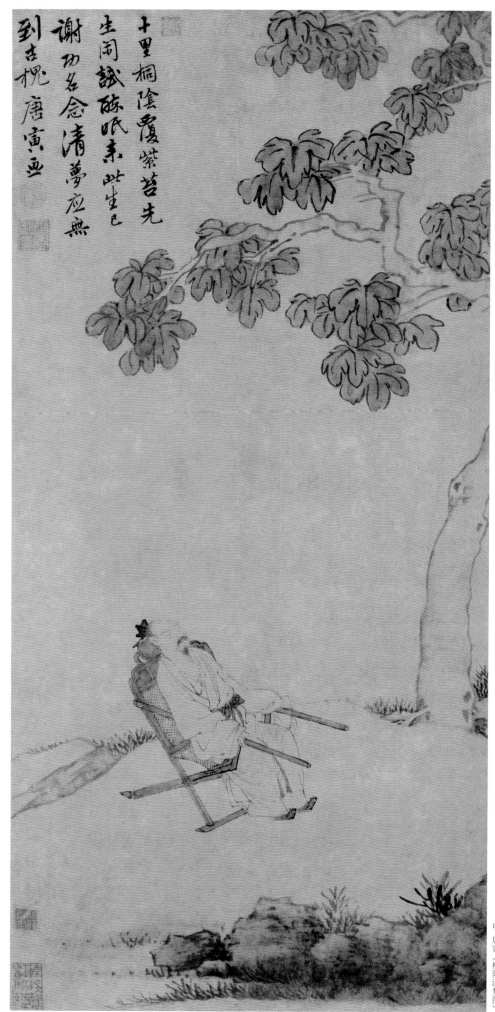

明 唐寅《桐阴清梦图》

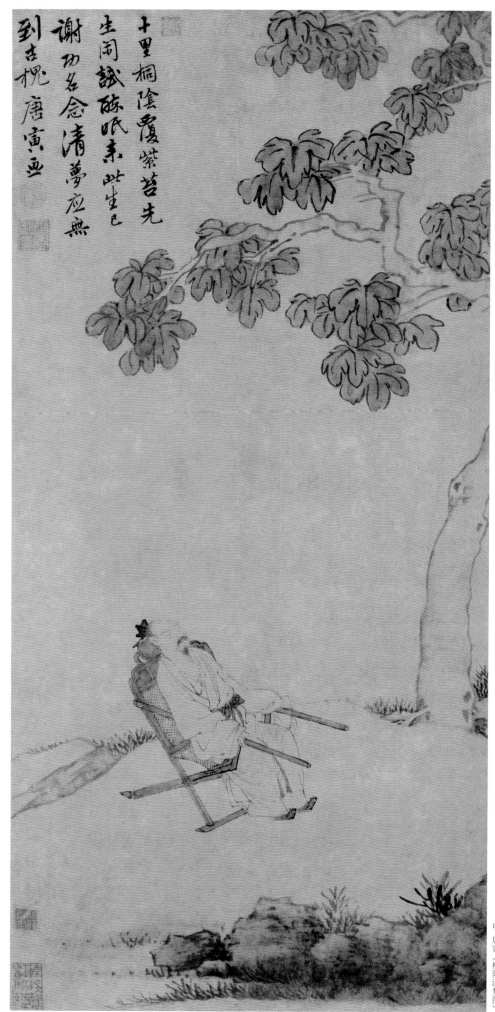

（画上题诗）

十里桐阴覆紫苔

先生闲试醉眠来此生已

谢功名念清梦应无

到古槐 唐寅画

唐寅所辑录《六如画谱》录有元代王绎《写像秘诀》，可知其对人物画法有所关注。

唐寅笔下的人物，除了有《王蜀宫妓图》这样工谨的工笔设色风格，亦有白描、写意的风格。例如《桐阴清梦图》，此图纸本水墨，纵六二厘米，横二九厘米，故宫博物院藏。图中的人物仰面闭目，神态闲适，坐在桐树下的交椅之上。人物的衣纹细劲，用白描的手法描绘，用笔简洁，韵致清逸。人物所处的环境采用留白的方式，仅画出半棵疏朗的桐树，透出大片的天空。近景是一片乱石杂草，与桐叶上下呼应。

此图左上方有唐寅行书自题七绝诗一首：『十里桐阴覆紫苔，先生闲试醉眠来。此生已谢功名念，清梦应无到古槐。唐寅画。』这首诗的典故出自唐代李公佐《南柯

太守传》，即所谓『南柯一梦』的故事，说的是淳于棼做梦到了槐安国，娶了公主，当了南柯太守。但是醒后才知道是一场大梦，槐安国竟是庭前槐树下的蚁穴。题画诗隐喻着唐寅将功名之事已抛诸脑后，开始追求醉眠清梦，幽居林下的生活。想来这幅图正是唐寅受徐经科场舞弊案打击后回苏州后所作，画中的人物大约就是唐寅的自我写照了。

此外，唐寅山水画中的点景人物大多采用白描法，兼工带写，与山水画融为一体。体现着士人追求隐逸生活的传统。

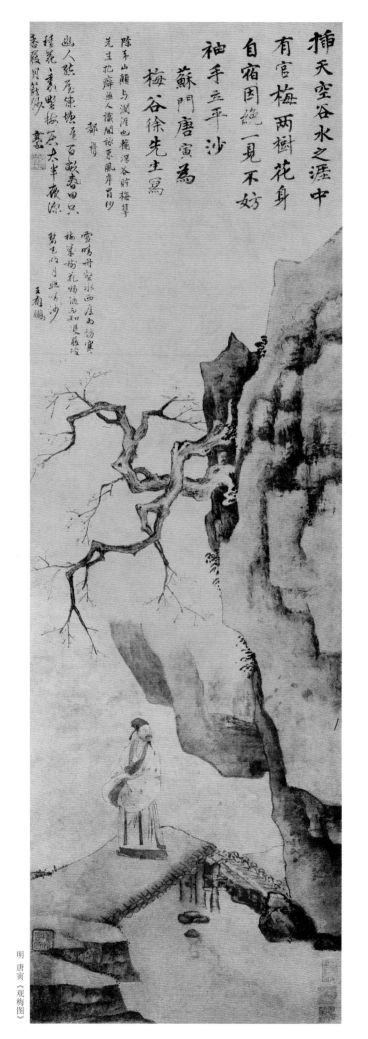

插天空谷水之涯中
有官梅兩樹花身
自宿因絕一見不妨
袖手立平沙
蘇門唐寅為
梅谷徐先生寫

唐寅《观梅图》，纸本设色，纵一〇八·六厘米，横三四·五厘米，故宫博物院藏。从唐寅于图上的自题诗来看，图中高士应为梅谷徐先生。梅花系中国文人喜爱的绘画题材，画中人通过观梅这一举动彰显其文人品格。此图中的人物画法也是兼工带写的白描画法，而山石、梅树的画法，则有南宋院体之风。

明 唐寅《观梅图》

图书在版编目（CIP）数据

唐寅绘画名品 / 上海书画出版社编. —— 上海：上海书画出版社，2021.6
（中国绘画名品）
ISBN 978-7-5479-2603-1

Ⅰ.①唐… Ⅱ.①上… Ⅲ.①中国画－作品集－中国－明代 Ⅳ.①J222.48

中国版本图书馆CIP数据核字(2021)第088054号

中国绘画名品

唐寅绘画名品
上海书画出版社 编

责任编辑　苏　醒
审　　读　陈家红
装帧设计　赵　瑾
技术编辑　包赛明

出版发行　上海世纪出版集团
　　　　　上海書畫出版社
地　　址　上海市延安西路593号 200050
网　　址　www.ewen.co
　　　　　www.shshuhua.com
E-mail　　shcpph@163.com
制版印刷　上海雅昌艺术印刷有限公司
经　　销　各地新华书店
开　　本　635×965　1/8
印　　张　12.25
版　　次　2021年5月第1版
　　　　　2021年5月第1次印刷
印　　数　0,001-2,800
书　　号　ISBN 978-7-5479-2603-1
定　　价　78.00元

若有印刷、装订质量问题，请与承印厂联系